TEXTE DE MARCEL GINGRAS
PRÉFACE DE NAÏM KATTAN
PHOTOGRAPHIES
DR MARTIAL MAROIS — MICHEL JULIEN

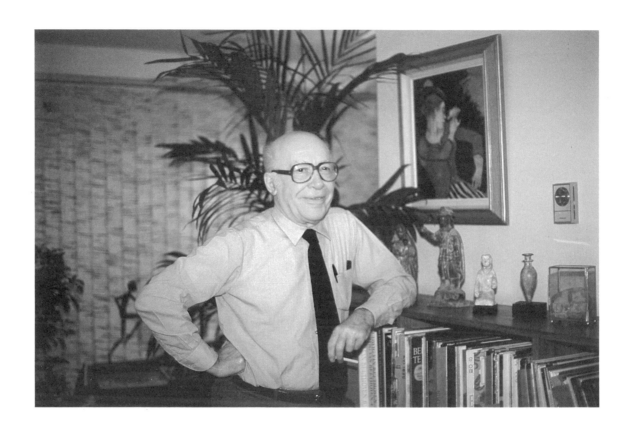

COLLECTION

SIGNATURES

Directeur André Fortier

ÉDITIONS

marcel broquet INC

Casier postal 310 — LaPrairie, Qué.
J5R 3Y3 — (514) 659-4819

Copyright Ottawa 1981
Éditions Marcel Broquet Inc.
Dépôt légal — Bibliothèque Nationale du Québec
4e trimestre 1981

ISBN 2-89000-049-4

Dans sa peinture Henri Masson ne part pas d'une théorie, d'une conception bien définie de l'art. Le paysage dans ses tableaux a une histoire et cette histoire n'est point une simple anecdote. La nature est modifiée et a la couleur que le peintre lui octroie. Masson réinvente le paysage à partir du regard. C'est le produit de son imaginaire et c'est ainsi que nous le recevons. Nous le regardons et nous l'ordonnons selon l'histoire que nous nous racontons à nous-mêmes. Cette nature peinte finit par correspondre à un paysage de notre propre imaginaire, découpage de notre esprit. Le paysage existe-t-il vraiment s'il n'est pas revu et corrigé par le peintre? Oui, sans doute, si nous nous donnons l'illusion que nous sommes tous, par notre regard, des peintres en puissance sauf que le peintre a le pouvoir de transformer le virtuel en tableau.

Le paysage de Masson n'a pas seulement une histoire. Il est habité. Les arbres, certes, et aussi les toits. Mais dans les paysages de mer, les barques, les phares, les petits bateaux, marquent la présence du temps. Sur les façades, dans les petits villages, les bourgs et les hameaux, des hommes inscrivent leurs noms dans le temps qui passe. Ils naissent et ils meurent. Ils laissent derrière eux les barques et les façades des maisons.

Dans sa peinture, le Canada est une présence mais c'est aussi comme pour tout artiste une découverte personnelle. Aussi, s'était-il vite affirmé tout seul sans l'appui de mouvements, sans besoin de chercher une assurance chez des émules ou des compagnons de travail et de combat. Car il s'agissait bien d'un combat. S'imposer comme peintre et imposer le Canada comme paysage et présence. C'est après coup, une fois la peinture terminée, que Masson peut regarder ses tableaux et se dire qu'il est peintre canadien.

Ce qui séduit dans le paysage de Masson, c'est que l'homme est toujours là même quand il n'est pas physiquement visible. Le paysage est repris, travaillé, refait avant d'être réinventé par l'artiste.

Quand, adulte, Masson est rentré dans son pays natal, la Belgique, quand il a vu après des années de formation et la mise en œuvre d'une intention de capter le monde par l'art, quand il a vu le paysage de son enfance, quand il a retrouvé l'Europe, que ce soit la France, l'Italie mais surtout la Belgique, il s'est rendu compte qu'involontairement et inconsciemment il portait un héritage lourd et riche. Sans le savoir il poursuivait les tentatives et les réussites des peintres de son pays de naissance. On peut dire de Masson qu'il est un immigrant mais il l'est autant que tous les autres Canadiens, autant que tous les autres artistes sauf qu'il l'est avec un accent plus prononcé. Il est

immigrant dans le meilleur sens du terme, dans le sens où tout homme, tout artiste surtout, redécouvre chaque jour son pays comme un pays neuf. Il doit alors triompher de l'exil, apprivoiser l'attente afin de bâtir sa demeure.

Le regard de Masson est neuf. Il l'est doublement. C'est le regard de l'artiste et celui de l'artiste qui vient de loin, avec sa mémoire et son héritage. Il apporte à cette terre nouvelle la dimension de la mémoire. Il l'inscrit dans le temps et prolonge l'espace dans une histoire immémoriale.

Henri Masson est un artiste qui voit, qui sait voir et qui nous fait voir.

Naïm Kattan

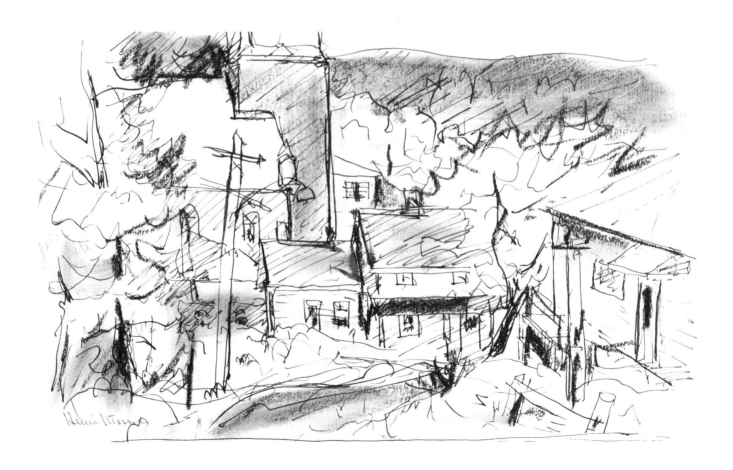

«*À la fin du siècle dernier, en France, l'art pompier, c'est-à-dire l'art de Bouguereau, Gérome, Cabanel, etc... était officiel et tout-puissant. Il est oublié. En cette fin du vingtième siècle, les gens en place ont changé le fusil d'épaule et ne reconnaissent que ce que j'appelle l'art absurde, le neuf à tout prix, le décoratif vide, l'abstrait, l'art pop, l'op et mettez-en! Rien ne change, sauf que ce pseudo art est déjà moribond, s'il n'est pas mort*».

L'homme qui parle ainsi, c'est Henri Masson, un peintre dont on s'arrache les toiles de Saint-Jean (Terre-Neuve) à Victoria, un artiste qui a réussi sans l'*Establishment*, pour ne pas dire malgré l'*Establishment*.

Entier, sans détour ni arrière-pensée, Henri Masson est l'un de ces hommes qui ont toujours appelé un chat un chat. Sa déroutante franchise étonne qui ne le connaît guère, fait sursauter ses connaissances et lui a sans doute coupé des ponts, notamment chez certains technocrates (n'oublions pas qu'il habite Ottawa depuis 60 ans) qui n'ont jamais compris qu'un homme de son talent ne verse pas dans «*l'art absurde*» à l'heure où le Canada en faisait la découverte, quarante ans après son éclosion.

Éclectique, cultivé, esprit ouvert, Masson peut être l'âme d'une soirée. Il parle musique en connaisseur, politique en homme averti; il parle de voyages ou de loisirs, mais rarement de peinture, préférant en ce domaine l'action à la parole, l'œuvre aux vains propos. Bien sûr si l'interlocuteur insiste, il parlera de peinture, mais toujours en des termes compréhensibles au commun des mortels,

en des termes à l'image de sa peinture. Chez lui, tout est clair, précis, ordonné. Pour lui, la peinture est tout simplement une manifestation artistique au même titre que la sculpture ou la musique, soit une nécessité de l'esprit et une joie pour l'exécutant et un plaisir pour le destinataire. Parlant de sa peinture ou de celle des autres, jamais l'entendrons-nous dire que c'est «une réaction qui nous agresse», «une quête de soi», «l'expression d'un chaos» ou «une démarche vers l'absolu». Il sourira si on lui dit que des artistes veulent faire de la peinture «significative». Significative de quoi...? Pour lui, de la peinture, c'est de la peinture. Ce n'est pas une remise en question des valeurs. C'est un art. C'est un art qui, il l'espère, fait la joie de ceux qui l'exercent comme de ceux qui en sont amateurs.

Aujourd'hui, ayant atteint la renommée et même la gloire, il conserve une façon claire de s'exprimer, en parole comme en peinture, n'ayant pas cédé à la mode du langage amphigourique qui sévit en peinture au Canada depuis trop d'années.

On le retrouve aujourd'hui comme en 1943 alors que dans un article publié dans *Le Devoir*, Lucien Desbiens écrivait: «Masson ne peint pas pour satisfaire les exigences d'intellectuels maladifs qui cherchent avant tout dans une peinture une œuvre littéraire. Masson est beaucoup plus simple. Il s'en tient à traduire avec la rigueur de son talent les enchantements que lui procure la nature et aussi les plaisirs de la vie quotidienne.»

Peinture, sculpture, tapisserie, musique existent pour la joie de l'être humain. Leur prêter des motifs ou des fins d'ordre politique, sociologique

ou philosophique serait, selon Henri Masson, aussi grotesque ou ridicule que de tenter de trouver à l'alimentation d'autre fin que la sienne propre. On mange pour se soutenir, encore que ce soit souvent agréable. On aime l'art pour ce qu'il est, un plaisir, un enrichissement pour l'œil, pour l'oreille ou pour l'esprit, un point c'est tout.

Bien entendu, il arrive que des œuvres soient moins bien réussies que d'autres. Henri Masson en est si conscient qu'il a détruit plusieurs de ses tableaux. Plus encore, par dispositions testamentaires, il ordonne que tous ses dessins qu'il ne montre pas soient passés au crible, par un spécialiste déjà désigné et dont la tâche sera d'éliminer tout ce qui ne serait pas digne de subsister.

Connaissant sa production, ses admirateurs peuvent croire que trop sévère à son propre endroit, mais soucieux de perfection, l'artiste juge que son public serait trompé s'il lui livrait des œuvres dont il n'est pas lui-même satisfait. Henri Masson sait fort bien qu'une croûte signée d'un grand nom trouvera preneur, mais il n'est pas offrant. Si la qualité n'y est pas, l'œuvre n'en est pas une.

Les difficultés

Exercer un tel métier et en vivre n'est pas toujours facile. Il le sait bien lui qui, pendant 22 ans, soit de 1923 à 1945, aura dû se contenter de ses heures de loisir pour se livrer à ce qu'il aimait vraiment, la peinture. En effet, pendant 22 ans, on le verra graveur, dans un atelier d'Ottawa où il aura au moins la consolation d'œuvrer dans un domaine

proche de l'art. Il a d'ailleurs produit à cette époque des œuvres dont il peut être fier, notamment un calice et une patène que les Oblats d'Ottawa ont offerts au futur cardinal Villeneuve, à sa nomination comme évêque de Gravelbourg.

Dès l'enfance, cependant, il avait été initié à la peinture par l'homme qu'il considérait comme son grand-père maternel, Arthur Bournonville, second mari de sa grand-mère. Venu au Canada en 1921, avec sa mère qui rêvait de la Californie et que le mariage avec un ancien militaire canadien, Albini Proulx, gardera à Ottawa, Henri Masson a toujours crayonné. Jeune homme, il a fait connaissance avec les peintres du milieu outaouais et a travaillé avec certains d'entre eux, prenant chez les uns la technique, chez d'autres le sens du coloris, mais s'affirmant dès lors de façon très personnelle. C'est ainsi qu'on ne l'a jamais vu copier, ni même imiter qui que ce soit. Tout jeune il a frayé avec des peintres qui ont eu leurs heures de gloire et dont le renom demeure dans certains cas. Mentionnons pour mémoire Jean Dallaire, Franklin Brownell, Varley, Jack Nichols et combien d'autres. Plus tard, il se liera d'amitié avec A.Y. Jackson.

Tout ce temps, Henri Masson demeure graveur, mais intéressé à tout ce qui touche l'art, la musique et la littérature, car il lit beaucoup et aime la musique. «*S'il n'y avait pas la musique dans ma vie*, dit-il, *je pense que je serais un homme très pauvre.*» Henri Masson demeure donc graveur pendant 22 ans, mais graveur intéressé à tout le domaine artistique.

Le Caveau

Par bonheur pour lui et pour nombre d'autres artistes de la région d'Ottawa-Hull, se fonde en 1933 une institution remarquable, le Caveau, initiative des Pères Dominicains d'Ottawa.

Inspirateurs de renouveau d'ordre culturel — on se souvient de la magnifique *Revue dominicaine* — les Dominicains veulent offrir aux peintres, aux musiciens, aux gens de théâtre, aux littérateurs, un lieu de rencontre où, les disciplines se croisant, chacun tirera profit de l'expérience d'autrui. Henri Masson n'a alors que 26 ans. Il rencontrera, au Caveau, Guy Beaulne, le Père Georges-Henri Lévesque, Marius Barbeau, Jules Léger, Léopold Richer... Ensemble, les habitués du Caveau animeront la vie culturelle d'Ottawa et seront à la lointaine origine de l'Ottawa culturel d'aujourd'hui, du moins chez les francophones.

Ce n'est qu'en 1938, à Toronto, qu'il tient sa première exposition importante, à la *Picture Loan Society*. Succès d'estime, mais guère plus. Il y retournera deux ans plus tard et y vendra un dessin, à A.Y. Jackson, et deux toiles... au propriétaire, Douglas Duncan. Collectionneur enthousiaste, marchand amateur, relieur d'art et mécène de David Milne, Duncan a rassemblé au cours de sa vie une importante collection que sa sœur et héritière, Mme J.P. Barwick, a donné à quarante-quatre établissements disséminés à travers tout le pays. Du total des œuvres assemblées, 634 ont été offertes à la Galerie nationale du Canada, dont l'une des deux toiles, sans titre, achetées d'Henri Masson en 1940 et datant de 1938.

En 1940, Masson expose quarante toiles au Caveau, il vend une toile, quinze dollars.

La patience

Au souvenir de ses premières ventes, l'artiste sourit devant l'impatience de la relève. Aux jeunes qui aspirent à la gloire au lendemain de leur premier coup de pinceau ou de spatule, il conseille donc la patience, rappelant qu'il avait dix ans de métier à sa première exposition.

Au jeune artiste avide de gloire, Henri Masson dira que la fortune d'un peintre tient à de nombreux facteurs. Il dira la déception de certains peintres qui n'ont connu la gloire qu'une fois rendus dans l'au-delà. Il dira que les peintres de chez nous n'ont pas toujours obtenu la reconnaissance qu'ils méritaient. Il dira que la pauvreté et la misère en ont frappé plus d'un. Il rappellera que Marc-Aurèle Fortin, Jean Dallaire, Paul-Emile Borduas, David Milne, Léo Ayotte, Emily Carr, pour ne nommer que quelques peintres connus du Canada, ont traversé bien des heures sombres.

L'heure venue, dira-t-il enfin, le peintre connaît sa récompense. Pour Masson, cette heure est venue en 1942, lors d'une exposition à Ottawa, où il a tout vendu. Aussi, trois ans plus tard pourra-t-il quitter son emploi de graveur pour se livrer exclusivement à son art, en vivre et en bien vivre.

Chez lui, donc, pas de misérabilisme. Il a toujours bien vécu, d'abord comme graveur, répétons-le, puis ensuite de son art. Travailleur, il se lève aujourd'hui encore à sept heures du matin, même

s'il vit dans l'aisance. Magnifiquement servi par son talent, soutenu à l'origine par des mécènes comme Harry S. Southam et une clientèle vite devenue nationale qui reconnaissait en lui un artiste véritable, il a progressivement et rapidement franchi les portes de toutes les galeries importantes, de l'Est à l'Ouest du Canada et au-delà des frontières. Depuis plusieurs années, on s'arrache ses tableaux et il ne peut répondre à la demande. Malgré tout, il demeure soucieux de qualité, sachant fort bien que le temps prendra soin des créateurs véritables et oubliera les médiocres.

L'artiste à l'œuvre

Ordonné, méthodique, Masson se met à l'œuvre presque au lever. Dans la quiétude de son atelier, au son d'une musique de chambre tirée de sa discothèque, il boit un café qu'il a lui-même préparé et examine d'un œil critique le tableau auquel il travaillait la veille.

Henri Masson aime son atelier. Toutefois, qu'on ne croie pas pour autant qu'il ne peigne qu'en atelier. Bien au contraire. C'est dans les rues pittoresques des villes canadiennes, du Québec surtout, dans la nature, en pleine campagne ou au bord de la mer qu'il aime travailler. «*L'art et la nature vont de pair. La beauté n'est pas subjective*», dit-il en citant Rodin. Il peindra même assis dans sa voiture, les jours de pluie, disant avoir toujours été fasciné par le reflet de l'eau sur la chaussée, ainsi que par les parapluies.

Au début des années trente, alors qu'il n'avait pas de voiture, Henri Masson se bornait à peindre les rues d'Ottawa et de Hull accessibles par tramway. Aux transformations qu'ont connues Hull et Ottawa depuis, les tableaux de l'époque deviennent des documents d'histoire. «*Relier le présent et le passé, c'est l'action nécessaire*», a dit Rodin. Dès 1950, le *Time Magazine* qualifiait d'ailleurs Masson de «raconteur».

Dès 1935, toutefois, ayant acheté une première voiture, il a commencé ses excursions dans la Gatineau, la vallée de la Lièvre, Ripon, Montpellier. Depuis vingt ans, il peint la Gaspésie; depuis dix ans, la région de Charlevoix, les Cantons de l'Est, l'Ontario. En 1954, il a peint les Rocheuses, profitant d'un séjour à Banff où il avait enseigné pendant l'été. Il est allé à Terre-Neuve deux fois. Il a peint en France, en Italie et au Portugal mais, «*je suis Canadien, dit-il, je peins d'abord le Canada, le Québec surtout.*»

Il a peint des musiciens, des natures mortes parfois, des nus quelques rares fois, mais jamais de portraits. Il peindra bien deux femmes qui jouent de la musique ou deux enfants du voisinage, mais jamais de portraits comme tels. Il laisse à d'autres le soin d'immortaliser les grands de ce monde.

Il a touché à tous les modes d'expressions: le dessin, l'aquarelle, le pastel, l'encre, le lavis, mais c'est l'huile qui a sa préférence, quatre-vingt-dix pour cent de son œuvre étant à l'huile.

En préparation d'huiles, ou même pour le simple plaisir de la chose, il a fait et fait encore beaucoup de dessins, souvent avec des notes de couleurs ou en couleurs, mais en a-t-il vraiment besoin? «*Après 50 ans, vous savez, une fois que j'ai regardé*

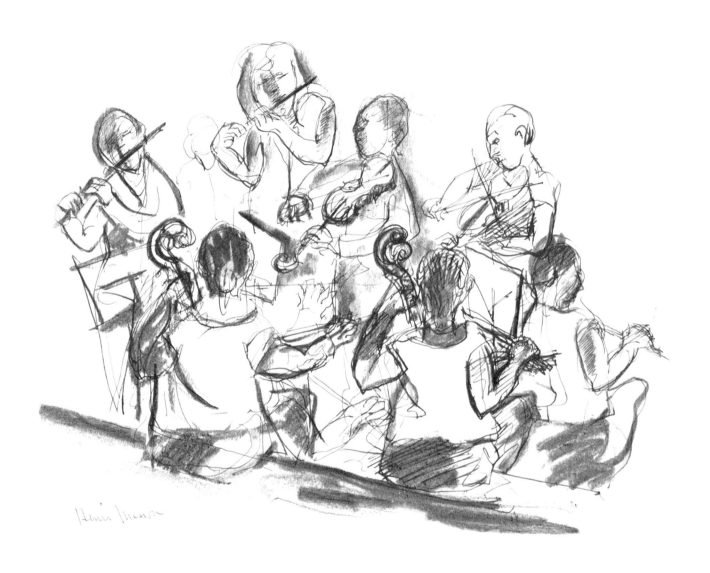

Étude de musiciens

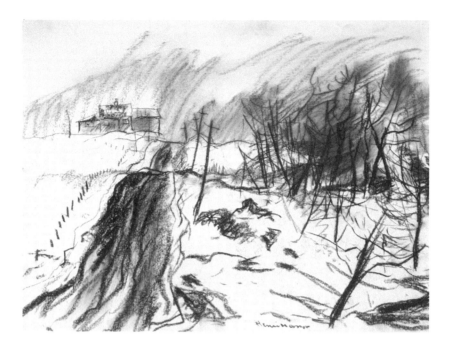

La route en hiver, 1970
fusain, 45,5 x 64,5 cm
Université d'Ottawa

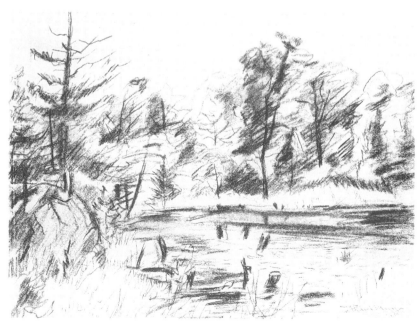

Lac Bourget, 1978
fusain, 45,5 x 61 cm
Collection Mme Jacqueline Brien

un paysage pendant une heure, deux heures, je sais ce que je veux du sujet», dit-il, ajoutant d'un trait n'avoir jamais peint d'après une photographie. *«La photo, c'est faux au point de vue peinture, la perspective est fausse.»* L'artiste n'est pas pour autant réfractaire à la nouveauté. *«Il faut tout essayer, il faut avoir un sens constant de l'expérience.»*

Tout en essayant tout, Masson possède un style propre. Ses thèmes, ses sujets sont variés, mais toujours on le reconnaît. Il se refuse cependant à toute marque de fabrique qui l'identifierait à un thème et là, il fait allusion à certains artistes qu'on reconnaît immédiatement par le choix de leurs sujets, souvent très limités, et par leur façon de peindre qui est toujours la même.

> *«L'art, c'est une aventure. Lorsqu'on commence un tableau, on ne sait jamais ce qui va en sortir. C'est ça de la création. L'instinct a une part immense dans l'art». En tout, lorsqu'on peint, il faut avoir l'esprit très alerte, constamment en éveil, même au volant de la voiture. Il faut constamment regarder en peintre.»*

Enseignement, conférences

> *«Je n'ai jamais enseigné à plein temps, dit Henri Masson. Enseigner à plein temps, c'est mortel pour un peintre».*

S'il n'a jamais enseigné à plein temps, l'artiste a cependant enseigné à Banff, à l'été de 1954; à l'Université Queen's, six semaines par été, pendant cinq ans; à la Doon School of Arts, trois étés, pendant quelques semaines; dans de grands établissements scolaires d'Ottawa et à la Galerie nationale où il a donné des cours pour enfants. Il a aussi, pendant des années, enseigné à son atelier, le soir ou le matin, mais jamais à plein temps. Une université du Nouveau-Brunswick lui a offert de devenir «artiste en résidence», pendant toute une année, il a refusé.

Les conférences? Des centaines? Des centaines qu'il appelle «causeries» ou «bavardages», assuré que l'auditeur n'en retient que fort peu, mais heureux de l'avoir fait pour le plaisir de contacts humains, d'échanges de propos, d'écoute de l'opinion des gens.

La musique

Masson qui dit que sans la musique, il se sentirait très pauvre, est un véritable mélomane. Sa discothèque compte près de 2,000 disques et, chaque jour, il écoute religieusement deux heures de musique, s'amusant parfois à comparer divers enregistrements d'une même œuvre. Il possède d'ailleurs une excellente chaîne stéréo, son seul snobisme, dit-il.

Ses goûts en ce domaine sont très «catholiques», au sens premier du mot, dit-il, notant qu'il passe de la musique baroque à celle de notre époque avec un égal plaisir, mais entendons-nous, il a des préférences et il ne peut souffrir certains compositeurs.

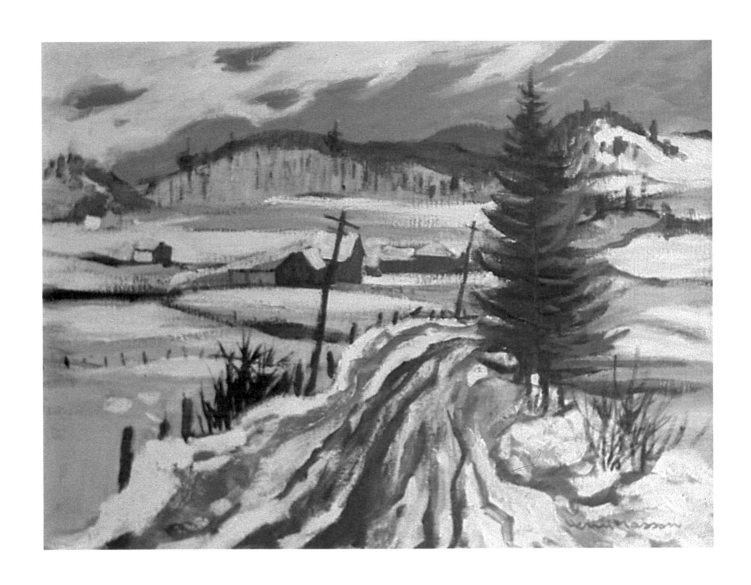

Près de Rupert, Qué., huile, 45,5 x 61 cm
Collection M. Gilles Fortin

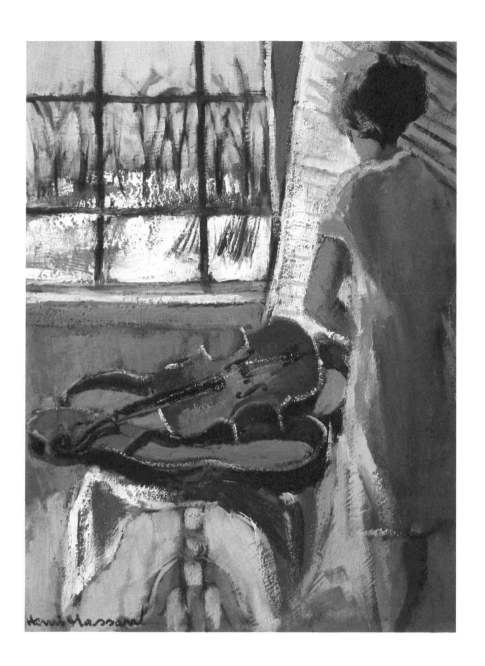

Le violon, 1960, huile
Collection M. et Mme A. Larivière

Il aime Bach, Vivaldi, Haydn, Mozart, Schubert et Beethoven. Il aime beaucoup Berlioz, Chausson, Ravel, Debussy et combien d'autres.

Des compositeurs du vingtième siècle, il aime Mahler qu'il écoute depuis 25 ans, soit depuis bien avant qu'il devienne à la mode au Canada. Il adore Sibelius, «*un très grand musicien qui me fait penser à mon pays, le Canada*» dit-il. Plus près de nous, c'est à Chostakovitch qu'il donne la préférence. Il en possède les quinze quatuors qu'il trouve absolument splendides. Il aime certains quatuors de Bartok, particulièrement les premiers.

Une fois sur sa lancée, Masson ajoutera, avec vivacité: «*J'aime celui-ci, pas celui-là.*» — Qu'on en juge: «*Il y a des musiciens que je déteste profondément. Je n'aime pas Satie par exemple.*» — Qui encore? «*J'aime beaucoup Prokofiev, Benjamin Brittain, Penderecki qui est un moderne très avancé. Il a écrit sur Auschwitz une cantate très émouvante. Il a écrit une musique assez étonnante et assez moderne, dans le vrai sens du mot, mais il revient maintenant à la tonalité, à la mélodie, à une musique plus accessible à plus de gens qu'aux purs. Évidemment*, dira-t-il encore, *les adversaires de l'harmonie n'aiment pas cela. C'est comme ceux qui, en peinture, n'aiment pas ce qui communique. Avec moi, ça ne marche pas. Mes goûts en musique sont comme mes goûts en peinture. Je lis beaucoup sur les musiciens et j'aime les retrouver dans leurs œuvres.*»

Ayant exprimé ses goûts sur les compositeurs, Henri Masson dira ensuite quelques mots des genres musicaux. On apprendra qu'il adore la musique de chambre, qu'il n'aime pas tellement l'opéra, sauf certaines œuvres de Richard Strauss: Salomé, le Chevalier à la Rose, Electra, ce dernier opéra surtout, à cause du mariage de la voix et de l'orchestre. On apprendra aussi qu'il déteste la musique électronique et qu'il ne peut sentir Stockhausen.

Usant d'un mot qu'il affectionne, il dira n'avoir pas de patience avec la «musiquette». «*Je n'ai pas le temps pour cela. Quand on veut écouter les 16 quatuors de Beethoven, ça prend du temps. Il faut les écouter. Je les écoute religieusement. L'homme qui n'a jamais vibré à l'audition de l'un des derniers quatuors de Beethoven est un homme pauvre.*»

La lecture

Grand amateur de musique, Henri Masson est également grand liseur. Il lit beaucoup sur les musiciens et les peintres. Notons ici qu'il possède une bonne bibliothèque sur l'art et les œuvres d'art.

Toutefois, il ne lit pas que cela. Adolescent, il a lu comme tout le monde les classiques dans les collèges, mais ils l'ont tous «embêté», sauf Molière. Il s'est plutôt plu à lire Voltaire, Rousseau, les classiques anglais, Hugo, Zola, Balzac, Flaubert, Tolstoï, Dostoïevski. «*J'étais hugolâtre à 18 ans. On se moquait de moi à Ottawa où il fallait lire Louis Veuillot et Léon Bloy.*»

S'il a lu Montherlant et quelques autres contemporains, jamais Proust ni Claudel, Masson dit toutefois préférer l'histoire et la chose sociale. Il a été abonné à de nombreuses revues, mais n'en lit plus beaucoup. Cependant, toujours préoccupé

du sort de ses semblables, il dira que celui qui ne se révolte pas contre la guerre, l'injustice ou la mort de millions de pauvres du tiers-monde est méprisable.

Les plantes

Outre la peinture et la musique, Henri Masson aime beaucoup les plantes. Pendant des années, rue Spruce, à Ottawa, il a eu une serre dont il connaissait tous les plants et dont il pouvait prévoir la floraison à un jour près, le cas échéant.

Dans son nouveau domicile, il n'y a pas de serre mais il a fait aménager un jardin d'hiver que baignent de lumière des fenêtres gigantesques. On y trouve nombre de plantes vertes, dont un petit palmier; on y voit un citronnier, un oranger, de la verdure, en somme. Pourquoi ce jardin d'hiver? Parce que c'est un peu de la nature transposée à l'intérieur. «C'est une façon d'aimer la vie», dit le peintre.

Devant sa femme attentive, il dit:

«Nous avons toujours aimé les plantes. Nous avons toujours acheté des tableaux et toujours des disques, pour notre joie, pas pour les montrer. Maintenant, nous achetons des bronzes. Quand on possède des œuvres d'art, c'est pour sa joie, non pour avoir des compliments. L'art est une chose intime avec laquelle on doit vivre, comme les plantes. Si on a le don de jouir de ces choses-là, je crois qu'on est riche.»

«Nous nous préparons pour notre dernière vieillesse, enchaîne-t-il. Quand nous ne pourrons plus voyager, nous serons entourés de choses agréables. Il faut toujours regarder le présent, penser un peu à l'avenir et oublier le passé. La vie est belle.»

De telles réflexions étonneront ceux qui croient l'homme froid. Il ne l'est pas. Il est très chaleureux. Il faut l'entendre parler avec affection de la bonté, de la douceur de sa femme.

Les peintres

Les peintres, c'est connu, ne débordent pas d'éloges à l'égard de leurs confrères. Masson ferait-il exception? Chez les Canadiens, il aime beaucoup Emily Carr et Varley. Seraient-ce les seuls? Pas du tout.

«Chez ceux de ma génération, dit-il, j'admire beaucoup des peintres comme Surrey; Roberts, un artiste authentique; Pellan un pionnier au Canada; Borduas a sa place. Comme vous le savez, je ne suis pas un peintre abstrait. Je ne suis pas d'accord avec la façon obscure de voir les choses, ni avec la peinture décorative, mais je puis me mettre à la place de la vision d'un autre.»

Parlant ensuite des peintres étrangers, Masson dira que Rembrandt est son dessinateur préféré. Il dira que Goya a été pour lui une révélation, quand il a visité le Prado, à Madrid. Il admire Bonnard, par exemple, dont il dit qu'il préférerait un de ses

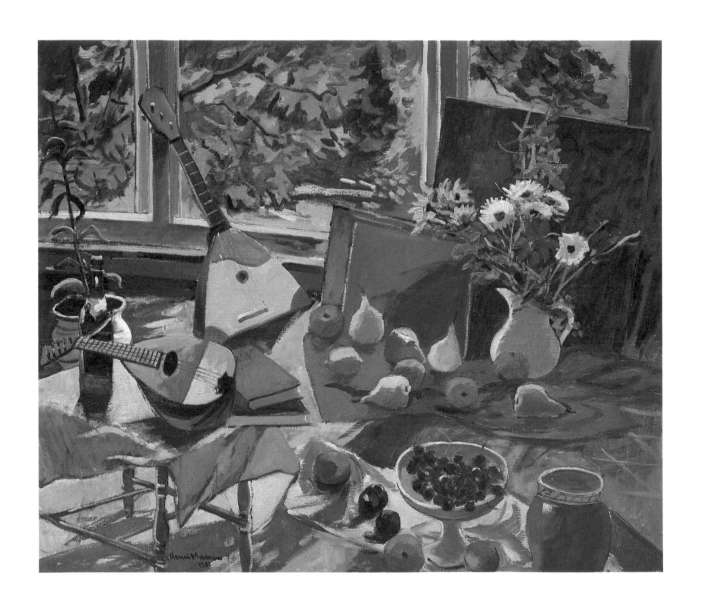

L'atelier en juin, 1981, huile, 96,5 x 114 cm
Masters Gallery, Calgary

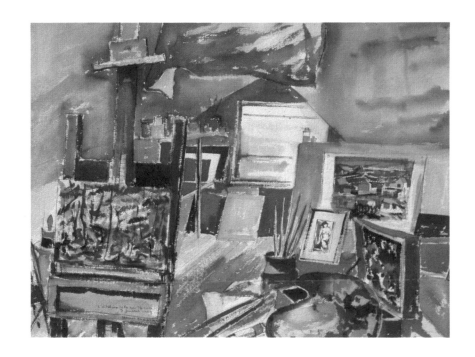

L'atelier de la rue Spruce, 1969
aquarelle, 61 x 76 cm
Collection de l'Artiste

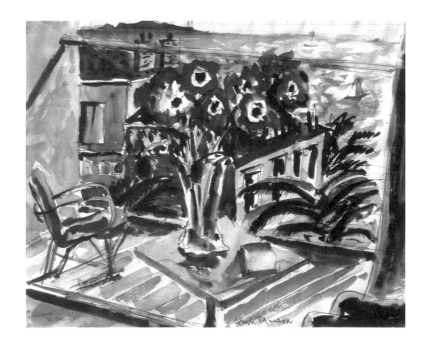

Anémones, Nice
aquarelle, 35,5 x 43 cm
Collection particulière

tableaux à une toile de Picasso dont il reconnaît pourtant le génie.

Durant toute la partie de l'entretien consacrée à la peinture Masson reviendra très souvent sur l'importance du dessin dans l'œuvre d'un peintre et il déplorera que tellement de bons artistes du XXe siècle aient été négligés.

Excellent dessinateur, il respecte ceux qui savent dessiner. Ainsi, il a une prédilection pour Dunoyer de Segonzac dont il possède d'ailleurs un dessin.

Peu de Masson chez Masson

Henri Masson est collectionneur, entendons ici collectionneur d'œuvres des autres, pas des siennes. On ne trouve pas dix Masson chez lui. Par contre, on trouve des merveilles, venues d'ailleurs: dessins, tableaux, sculptures.

À elle seule, sa collection de dessins est révélatrice de l'homme. Qu'on en juge: Cullen, Dallaire, Sylvia Daoust, Derain, Dunoyer de Segonzac, Raoul Dufy, Clarence Gagnon, André Biéler, Henri Hébert, A.Y. Jackson, Osias Leduc, Arthur Lismer, Pascin, René Richard, Suzor-Côté, John Fox, etc...

À la recherche d'œuvres d'autrui, a-t-il trouvé des merveilles pour des bouchées de pain, comme on entend toujours certains collectionneurs proclamer avoir eu cette veine? Jamais! Bien sûr, dira-t-il, il a acheté des tableaux «bon marché», mais uniquement parce que tous les tableaux se donnaient ou presque. Ainsi, il a un jour obtenu un

Marc-Aurèle Fortin pour $125, une très belle aquarelle. Il a aussi fait des échanges, notamment une fois, avec Fortin, lorsque les tableaux de ce dernier se vendaient $35, mais jamais d'aubaines, jamais de ces trouvailles dont les journaux parlent parfois.

On s'étonnera peut-être de trouver du non-figuratif dans la collection de l'artiste, un Bellefleur, un Shadbolt, deux ou trois autres, tout au plus. Masson explique:

> «De tempérament, je n'achèterais pas beaucoup de non-figuratifs. Je suis homme en plus d'être peintre. Quand j'achète des tableaux c'est l'homme qui choisit. Comme peintre, j'achète parfois autre chose. Toute ma réaction d'homme veut la clarté, la nature, veut l'homme exprimé de façon poétique. Il y a certaines manifestations artistiques que mon instinct refuse. Tout cela est question de tempérament.»

Selon lui, l'art doit communiquer. Celui qui regarde un tableau doit ressentir la sensation du peintre, ressentir ce que l'artiste a voulu dire, sans explications. Voilà qui est important.

> «Ce qui m'inquiète, c'est quand on doit m'expliquer un tableau. Quand je vais dans un musée et que j'entends des guides qui sortent des balivernes absolument incroyables, je m'amuse. Les guides ont un vocabulaire cocasse et complètement incompréhensible.»

L'artiste rugira si on lui parle de «Réalité objectale» ou «d'Images hypnagogiques», etc...

Enchaînant, Masson poursuit:

«Dans les aéroports ou les gares où l'on passe très vite, je pense que la peinture non-figurative a sa place, parce qu'on ne la regarde pas longtemps.»

L'Establishment

À eux seuls, les propos de l'artiste sur ce qu'il nomme l'*Establishment* donneraient matière à volume. On résume: il n'aime pas l'*Establishment* de l'Art dont le centre est à Ottawa.

Pourquoi? Parce que selon lui, ce dernier ne joue pas bien son rôle. Par *Establishment*, Henri Masson entend la Galerie Nationale, la Banque d'œuvres d'art et le Conseil des Arts, pour ne nommer que quelques excroissances du pouvoir. *«Dans tout cela*, dit-il, *il faudrait faire un nettoyage. Tout l'art officiel est entre les mains d'une bande de petits messieurs qui jouissent de trop de puissance et qui se tirent d'affaire parce que les politiciens ne s'en mêlent pas, les uns par ignorance, les autres par crainte d'offenser ceux de leurs collègues qui pourraient agir.»* Selon l'artiste, il faudrait que des politiciens se lèvent au Parlement pour dénoncer ces sottises qui se traduisent en millions de dollars consacrés à l'achat de «saletés». *«Anonymes, puissants et totalement cyniques*, dit Henri Masson, *les gens de l'Establishment savent qu'ils peuvent dormir en paix, protégés qu'ils sont par le silence des politiciens qui, de leur côté, craignent de faire rire d'eux en dénonçant l'achat d'extravagances qu'on les accuserait de ne pas comprendre.»*

C'est en pensant aux jeunes peintres figuratifs de talent que l'artiste parle ainsi car, personnellement, il n'a nul besoin de l'*Establishment*, ne pouvant, depuis des années, répondre à la demande des galeries qui lui réclament sans cesse des tableaux. *«Songez à toute l'histoire de l'Art*, dit-il, *les impressionnistes ont été bafoués.»*

Pour clore ce chapitre en toute objectivité, il faut mentionner que Masson n'a pas toujours été boudé par l'Art officiel, autre nom qu'il donne à l'*Establishment*. C'est ainsi que de 1943 à 1957, la Galerie Nationale a inscrit à son catalogue six de ses œuvres. À titre de comparaison, ajoutons que durant cette même période ou à peu près, elle achetait sept Cosgrove et six Borduas. Ajoutons encore que des six Masson entrés dans la Collection de la Galerie à cette époque, quatre ont voyagé durant ces mêmes années. Ainsi, un tableau représentant des enfants nettoyant une patinoire a été exposé en Floride, à la Morse Gallery, en 1943; à l'Université Yale, en 1944; à l'Université du Maine, en 1951. Un autre, intitulé «Patineurs», a été exposé à Washington, en 1950. Une nature morte a été exposée à Tampa, en 1952, lors de la *Florida State Fair*, puis, deux ans plus tard, à la Nouvelle-Delhi, en Inde. Mentionnons finalement qu'en 1951, une œuvre de Masson, propriété de la Galerie Nationale, «Joie de l'été», figure à la Biennale de Sao Paulo, au Brésil, aux côtés de quelques autres triées sur le volet, dont «Éruption imprévue», de Borduas, pour ne mentionner que celle-là.

Ce qui indigne Masson chez les pontifes de l'art officiel, ce n'est pas l'ignorance dans laquelle on le

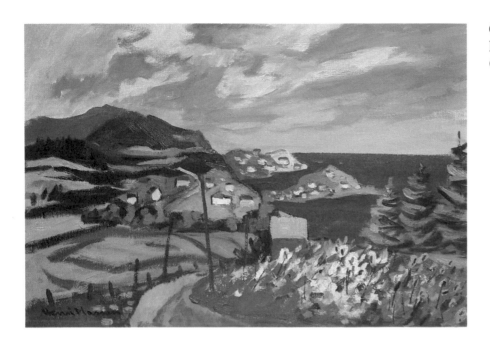

Gaspésie, 1978
huile, 56 x 71 cm
Collection Dr et Mme M. Marois

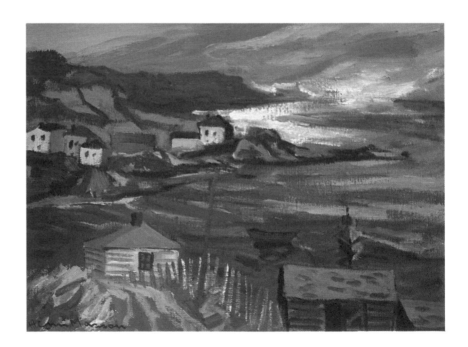

Freshwater, Terre-Neuve, 1970
huile, 30,5 x 40,5 cm
Collection particulière

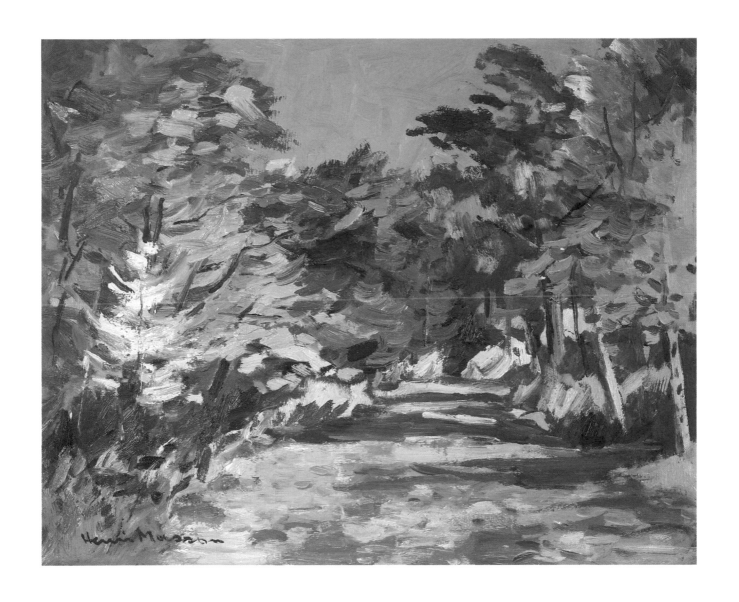

Scène d'automne, huile, 40,5 x 51 cm
Collection Mme Louise Marie Laberge

23

tient, mais la tendance des dernières années à ne s'intéresser qu'à l'insolite et ce, au détriment des jeunes peintres figuratifs. Il note toutefois que chez les marchands de tableaux et aux enchères, les œuvres figuratives conservent la faveur populaire. Si l'art officiel se trompe, les amateurs, en fin de compte, ne se trompent pas.

Expositions

A part ceux et celles qui n'avaient pas huit ou dix ans en 1972, fort peu de personnes au Canada n'ont pas eu l'occasion de voir, sinon un tableau, du moins une reproduction d'un tableau de Masson. Cette année-là, en effet, l'un des motifs choisis par les Postes canadiennes pour les timbres de Noël était un tableau de Masson. Deux ans auparavant, c'est à l'univers entier qu'était donnée l'occasion de voir en reproduction un tableau de Masson, l'UNICEF ayant alors choisi l'une de ses toiles comme thème d'une carte de Noël.

En exagérant à peine, on peut dire que ce timbre et cette carte ont été les deux plus grandes expositions de Masson. Il y en a eu nombre d'autres toutefois, au sens plus courant du mot. La série a commencé au Caveau, en 1933, 1934 et 1935, alors que l'artiste exposait dessins, pastels et aquarelles. En 1936, il exposait son premier tableau à l'huile et recevait de Carl Schaefer une lettre d'éloges.

Jusqu'alors, il en était à des expositions de groupe. Ce n'est qu'en 1938, à la *Picture Loan Society*, déjà mentionnée qu'il tenait une exposition solo.

On l'a remarqué, un point c'est tout. Trois ans plus tard, toutefois, à la même société, il vend ses premières toiles. Dans l'intervalle, en 1939, le *Canadian Group of Painters* avait cependant accepté de le voir figurer aux côtés de peintres comme Jack Humphrey, André Biéler, A.Y. Jackson, Louis Mulhstock et certains autres artistes de renom.

Cette même année, une toile de Masson figure à l'Exposition mondiale de New York. Plus de trente ans plus tard, en 1970 une autre toile de Masson figure à une exposition internationale, soit celle d'Osaka, au pavillon du Québec. Le fait vaut d'être signalé, car il y était le seul peintre non Québécois. Toutefois, comme il peint le Québec on lui a demandé une toile. Il y a envoyé une vue de Chicoutimi-Nord.

Pour ne pas nous égarer, il faut revenir à 1940 alors que tout a démarré, si l'on peut dire. Cette année-là, Masson expose au 57e Salon du printemps, à Montréal, à la Galerie des Arts, avec les sculpteurs Robert Pelletier et Sylvia Daoust et le peintre Jean-Paul Lemieux. Il y envoie un tableau intitulé «Cabane à glace».

En 1942, il expose à l'Addison Gallery, à Andover, Massachusetts, en compagnie de A.Y. Jackson, Philip Surrey, Lawren Harris, Edwin Holgate, David Milne et Goodridge Roberts.

La même année, à Montréal, commence pour Masson à l'Art français, une série d'expositions qui devaient finalement le conduire dans toutes les galeries sérieuses du pays. On en trouvera la liste en fin du présent ouvrage.

Le renom lui est désormais acquis. On exposera ses tableaux dans de grandes expositions internationales; l'Office National du Film l'immortalisera, en 1944, dans un documentaire aux côtés de Marc-Aurèle Fortin, Jean-Paul Lemieux, Alfred Pellan et André Biéler. La radio, puis ensuite la télévision s'arracheront ses entrevues. Le Gouvernement fédéral utilisera l'un de ses tableaux, comme illustration d'un annuaire téléphonique en 1980, etc...

Les collectionneurs de Masson

Chez les amateurs de Masson, on trouve des gens de tout âge, depuis les jeunes qui achètent «par versements» un tableau qui leur plaît, ce qui le touche plus que tout, jusqu'au bien nantis qui, comme les sociétés pétrolières, parcourent les galeries à la recherche de ses œuvres.

L'artiste n'en tire pas vanité, mais qu'il soit permis de mentionner que la Princesse Alice, tante du Roi Georges VI et épouse du Comte d'Athlone, Gouverneur général du Canada, a acheté un de ses tableaux en 1941; que le cadeau de noces du Gouvernement canadien à la Princesse Margriet, des Pays-Bas, en 1967, a été un Masson; que le magnat de l'uranium, Joseph Hirshhorn, a acheté plusieurs Masson, comme l'ont d'ailleurs fait nombre de musées provinciaux au Canada, etc... Mentionnons aussi qu'en 1971, le Canada offre à la Chine continentale un tableau de Masson.

Au premier rang des acheteurs, il faut cependant situer l'homme d'affaires Harry S. Southam qui,

libéralement, a ensuite fait don de plusieurs œuvres à divers musées canadiens.

Les tableaux de Masson, en somme, se retrouvent dans tous les milieux de plusieurs continents. C'est toutefois chez lui, au Canada, que le peintre est particulièrement heureux de voir ses œuvres, surtout si elles sont devenues propriétés de modestes collectionneurs sensibles à la beauté et qui, comme lui, demandent à l'art le sentiment de la vie et la joie de vivre.

L'Homme

Henri Masson est une force de la nature. On le constate au premier contact; forte poignée de mains, voix sonore, regard vif, il mesure près de six pieds et possède des épaules d'athlète.

Cet homme dont peut s'enorgueillir le monde canadien des arts a bien failli n'être jamais Canadien. Né à Spy, petite localité belge près de Namur, le 10 janvier 1907, Henri Masson perdait son père à l'âge de 12 ans, soit en 1919. Son père en effet, Armand Masson, vitrier de métier, liseur vorace et amateur de musique, meurt à 37 ans, en 1919, emporté par une embolie cérébrale. La première guerre mondiale venait de prendre fin et, comme nombre de familles belges, les Masson avaient connu des heures pénibles.

La mère de l'artiste, née Berthe Solot, s'installe à Bruxelles au décès de son mari. Deux ans plus tard, toutefois, rêvant de soleil, elle décide de quitter la Belgique pour la Californie. En route pour sa nouvelle patrie, elle fait halte à Ottawa afin d'y

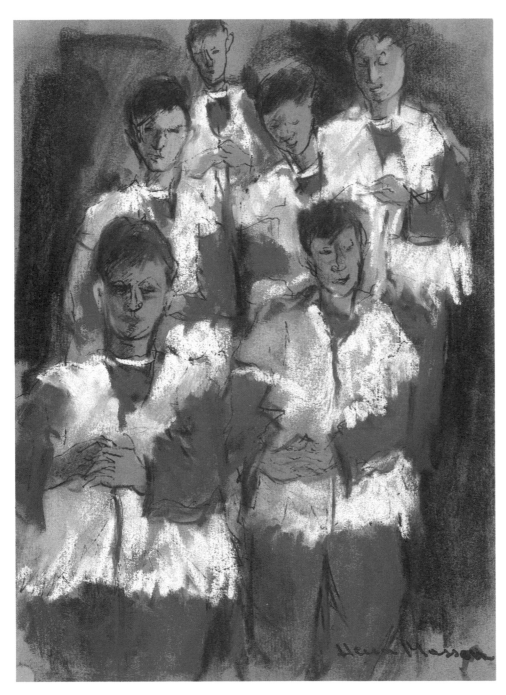

Étude pour enfants de chœur
pastel, 30,5 x 23 cm

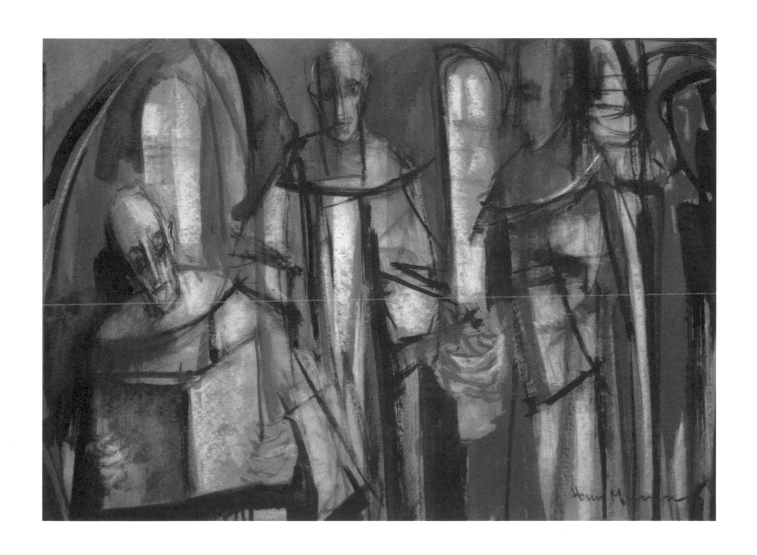

Moines lisant, huile, 56 x 66 cm
Collection Carl Masson

saluer le premier militaire canadien connu en Belgique lors de la guerre. Elle ne devait jamais repartir, ayant au cours de sa halte rencontré un Canadien qu'elle épouse, Albini Proulx, qui sera son compagnon pendant trente ans.

C'est ainsi qu'Henri Masson devient Canadien. Il retourne une première fois à Spy en septembre 1952. On lui fait fête, bien entendu; réception civique, discours du bourgmestre, Arthur Chavée, retrouvailles de compagnons d'enfance, etc...

Henri Masson passe donc son adolescence à Ottawa et, finalement, sa vie entière, entrecoupée, il est vrai, de multiples voyages à l'étendue du continent, en Europe et en Asie.

En 1929, il épouse une femme charmante, Germaine Saint-Denis. Les Masson auront trois enfants, une fille, Armande, qui, réalisant le rêve de sa grand-mère paternelle, a choisi de vivre et vit en Californie, et deux fils, Carl et Jacques, qui habitent Montréal. Monsieur et madame Masson ont maintenant dix petits-enfants et deux arrière-petits-enfants.

Pendant des années, les Masson ont habité tout près du Couvent des Dominicains dont la proximité a valu aux amateurs d'art tous ces merveilleux tableaux de moines et d'enfants de chœur.

Aujourd'hui logés dans un quartier plus neuf d'Ottawa, ils vivent dans un décor de rêve, dans une maison baignée de soleil, meublée avec un goût exquis, remplie de plantes vertes et décorée de sculptures de bronze et de tableaux qu'ils ont choisis avec amour parmi les œuvres d'artistes qui leur plaisent vraiment, œuvres majoritairement figuratives.

Peu amateurs de télévision, monsieur et madame Masson préfèrent la musique et la lecture à toute autre forme de divertissement. Bien entendu, ils voient des amis et reçoivent et sont tout particulièrement heureux lorsque leurs enfants et petits-enfants les visitent.

Si le peintre a antérieurement parlé de vieillesse, comme nous l'avons vu, il ne semble pas que ce soit imminent. Il demeure actif, à l'atelier comme en pleine nature et, en société, il discute de questions sociales avec tellement de fougue qu'on a l'impression que dans son cas, la vieillesse sera pour lui ce qu'en disait Georges Sand:

«On a tort de croire que la vieillesse est une pente de décroissement; c'est le contraire. On monte et avec des enjambées surprenantes. Le travail intellectuel se fait aussi rapide que le travail physique chez l'enfant. On ne s'en approche pas moins du terme de la vie, mais comme d'un but et non d'un écueil.»

Marcel Gingras

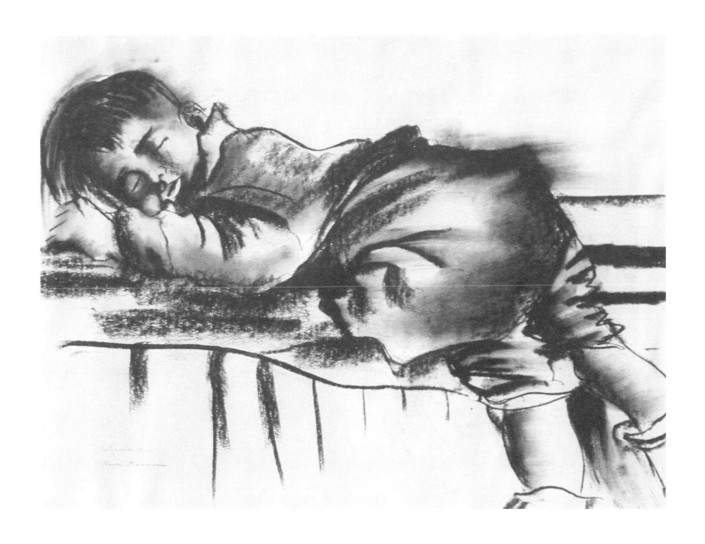

Carl endormi, 1941, fusain, 45,5 x 63,5 cm
Collection de l'artiste

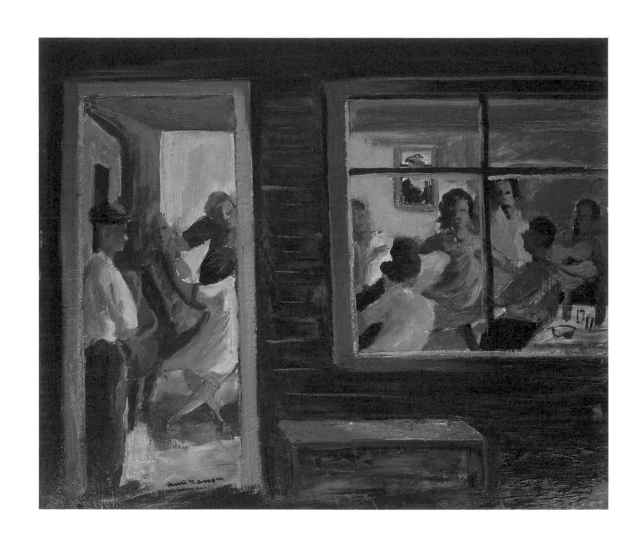

Danse campagnarde, 1940, huile, 35,5 x 40,5 cm
Collection M. et Mme Jacques Lalonde

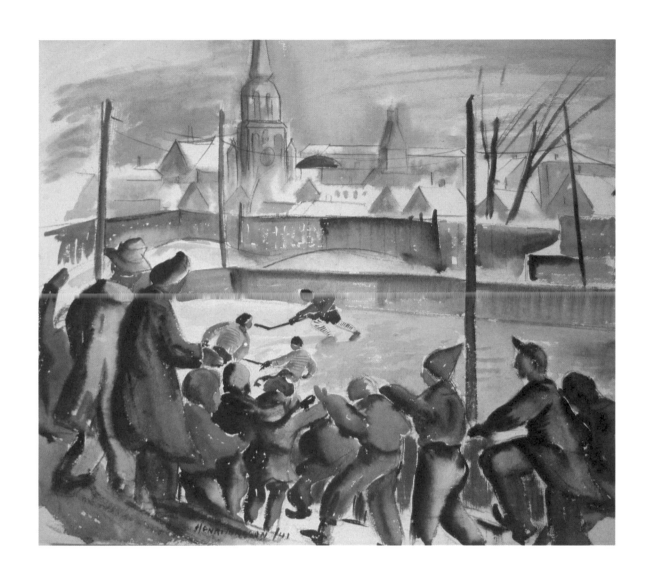

Les spectateurs, 1941, aquarelle, 38 x 53 cm
L'Art français, Montréal

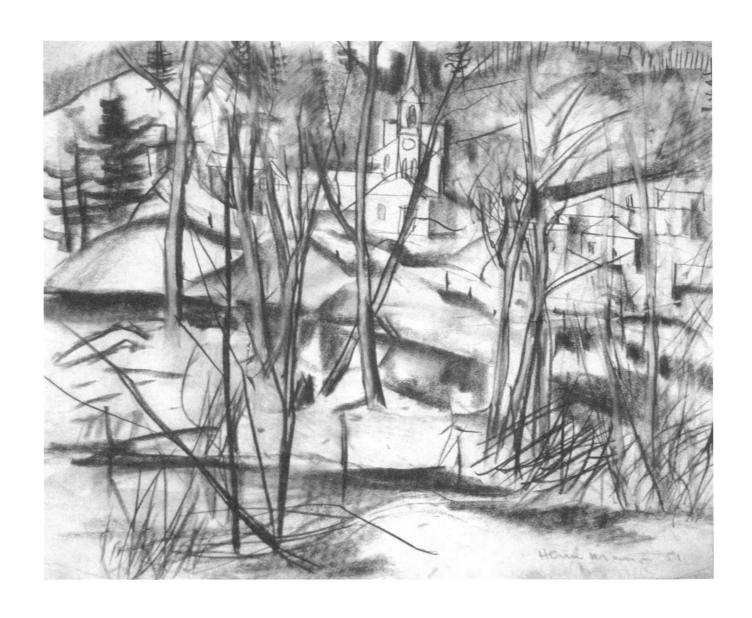

Perkins, Qué., 1950, fusain
Université d'Ottawa

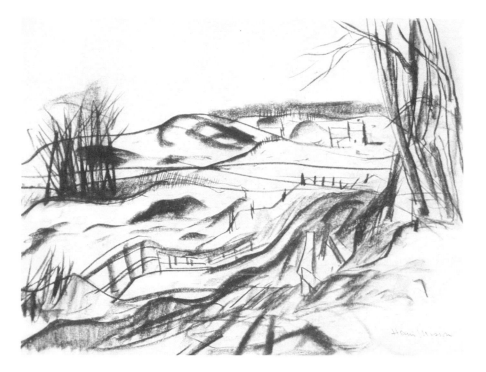

Paysage d'hiver
fusain, 45,5 x 63,5 cm
Collection particulière

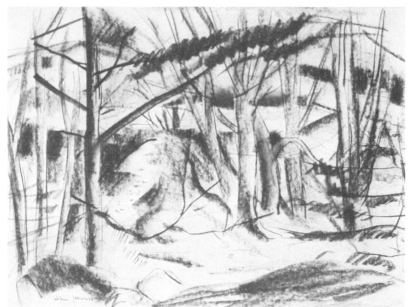

Paysage d'hiver
fusain, 45,5 x 63,5 cm
Université d'Ottawa

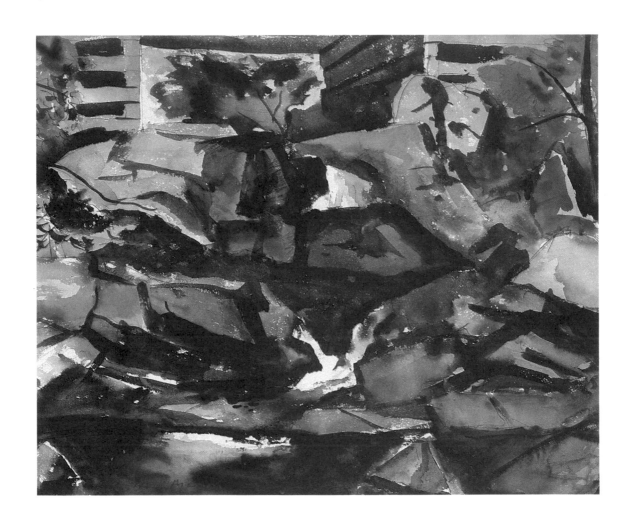

Sous le pont, Old Chelsea, Qué., aquarelle, 35,5 x 45,5 cm
Collection particulière

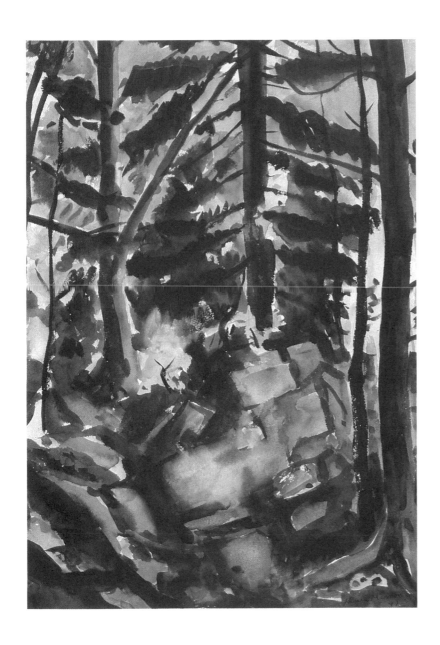

Old Chelsea, été 1947, aquarelle, 51 x 30,5 cm
Collection particulière

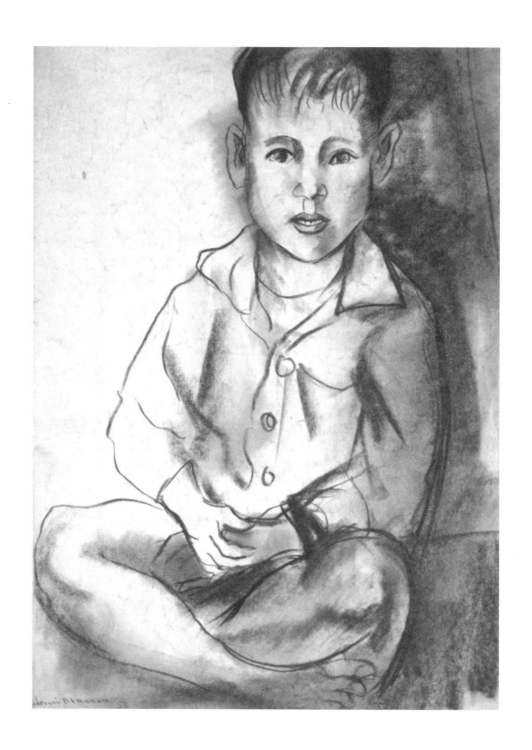

Nicky
fusain, 40,5 x 30,5 cm
Collection particulière

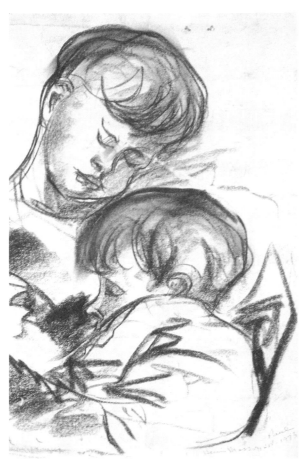

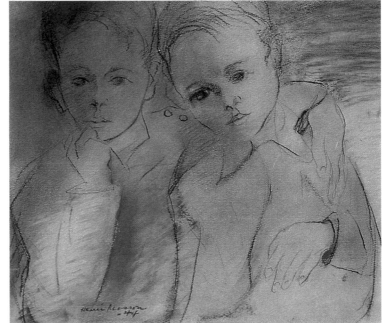

Les deux frères, 1973
fusain, 38 x 25,5 cm
Collection particulière

Carl et Jacques, 1944
encre et pastel, 35,5 x 43,5 cm
Collection de l'Artiste

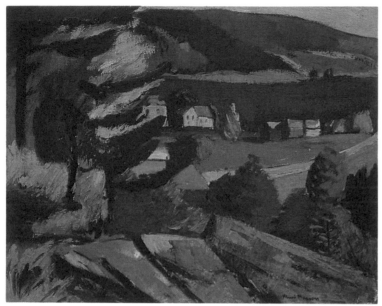

Alcove, Qué., 1950
huile, 38 x 45,5 cm
Collection particulière

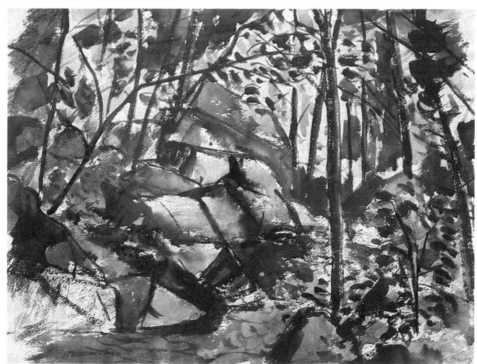

Sous-bois, 1955
aquarelle, 38 x 45,5 cm
Collection particulière

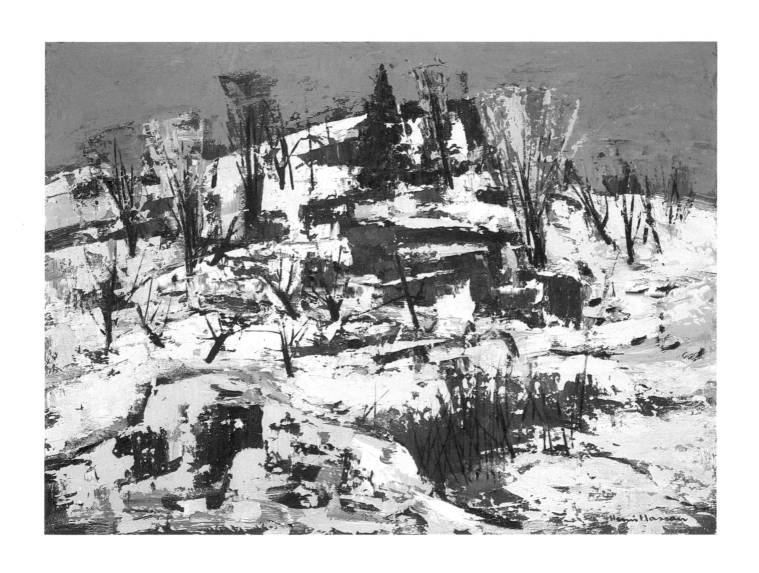

Rochers et neige, 1948, huile, 56 x 76 cm
Musée du Québec

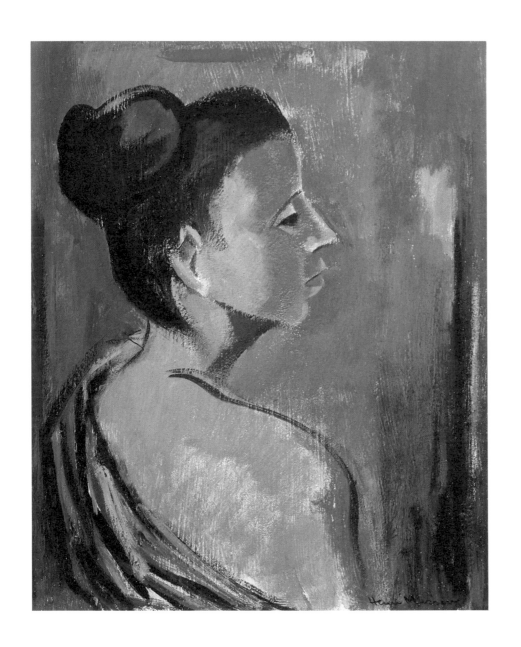

Le chignon, 1961, caséine, 45,5 x 38 cm
Galerie Vincent, Hull

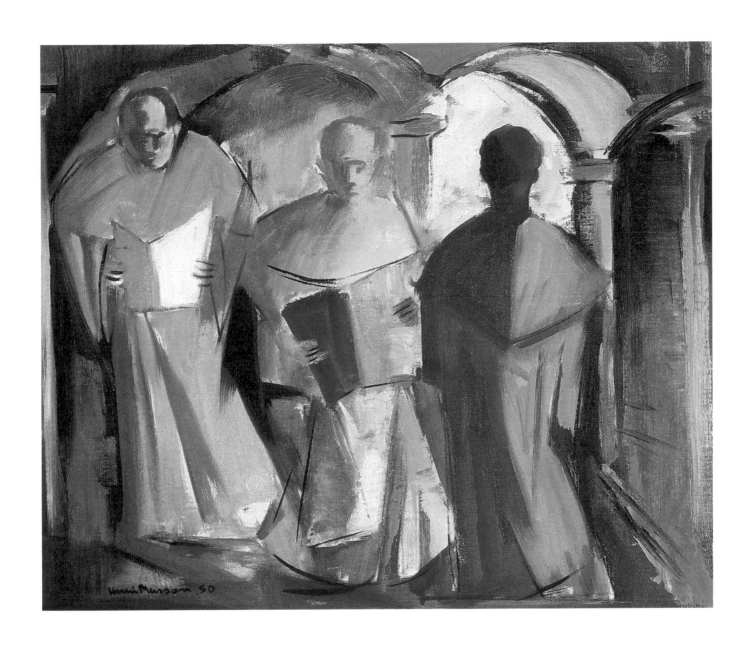

Les trois moines, 1950, huile, 38 x 45 cm
Musée du Québec

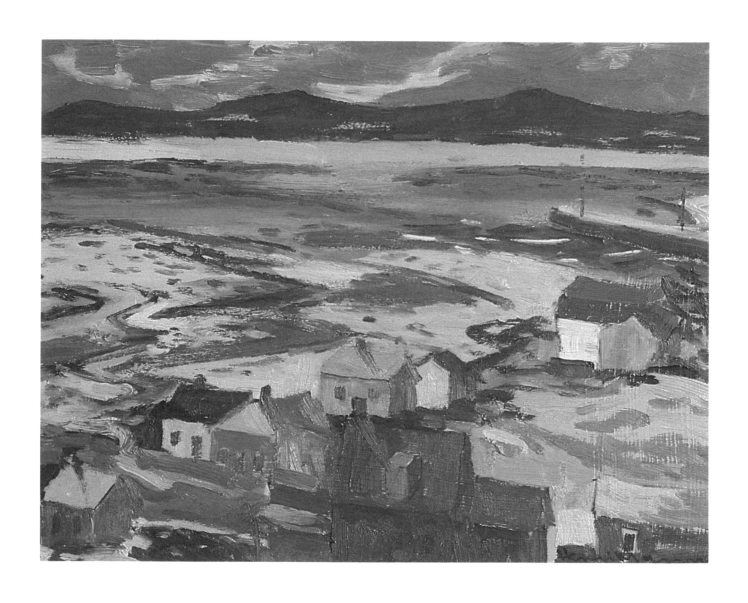

Saint-Irénée, Cté Charlevoix, huile, 30,5 x 40,5 cm
Collection M. Gilles Fortin

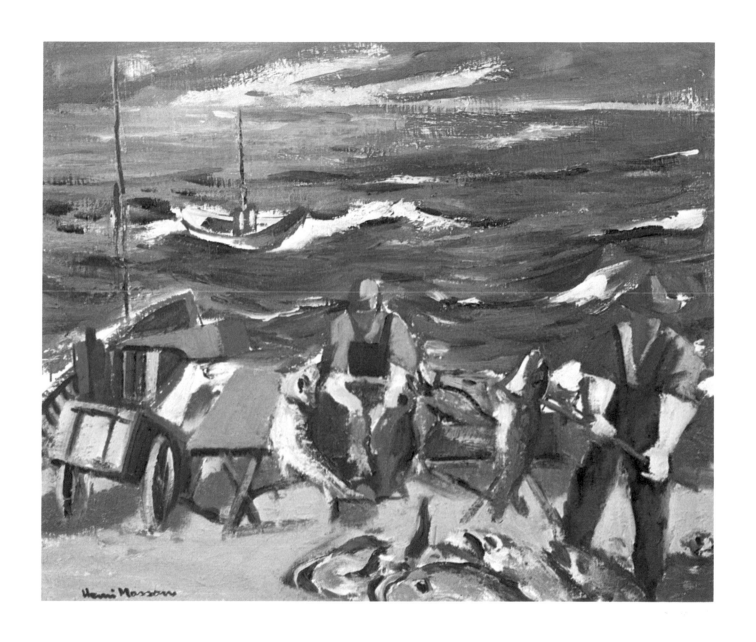

Pêcheurs en Gaspésie, 1950, huile, 45,5 x 56 cm
Collection particulière

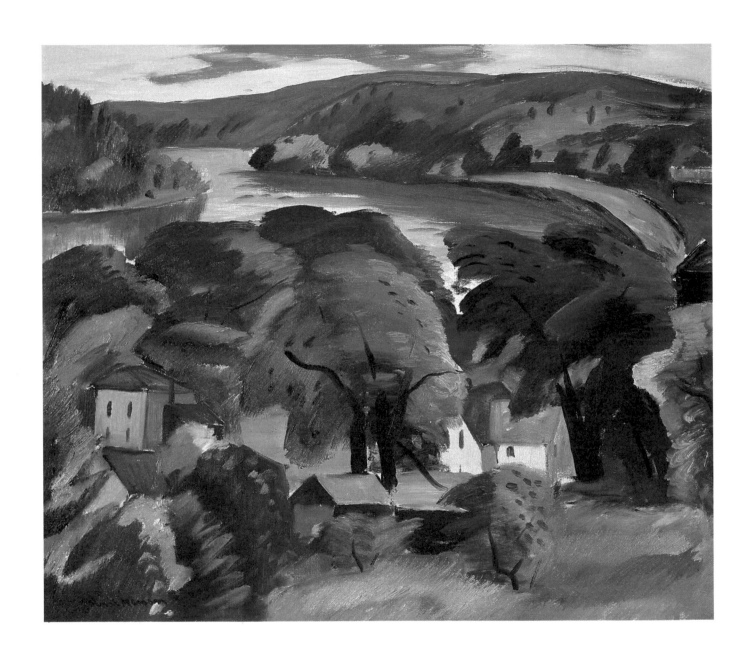

Paysage d'été à Wakefield, huile, 56 x 66,5 cm
Musée du Québec

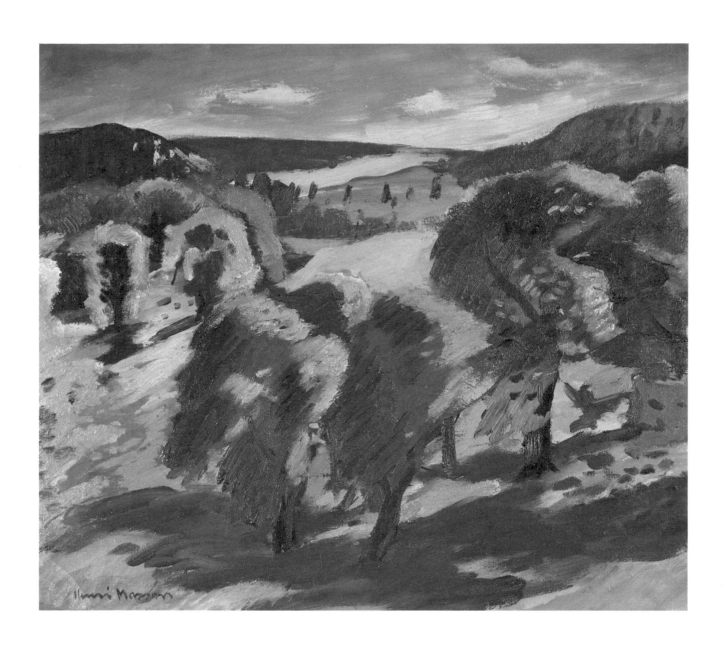

Paysage d'été, huile, 45,5 x 56 cm
Collection particulière

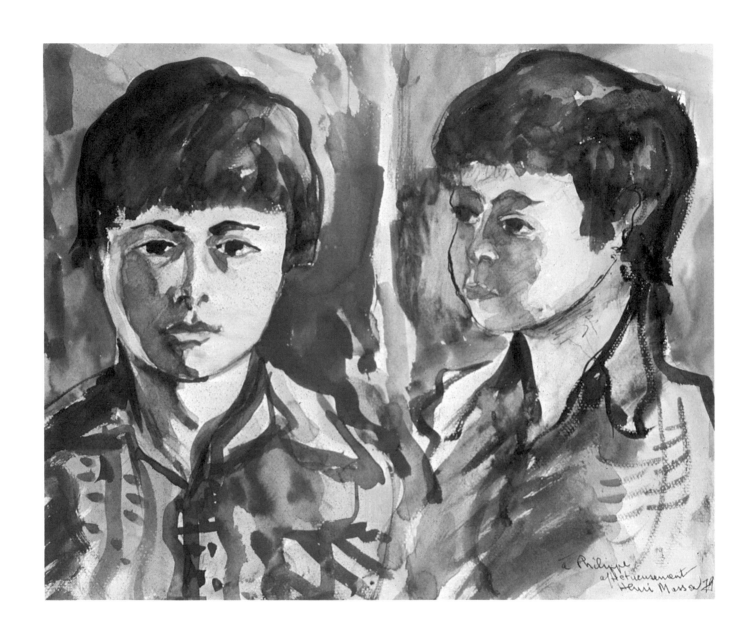

Double portrait de Philippe, 1979, aquarelle, 38 x 46 cm
Collection Dr et Mme M. Marois

46

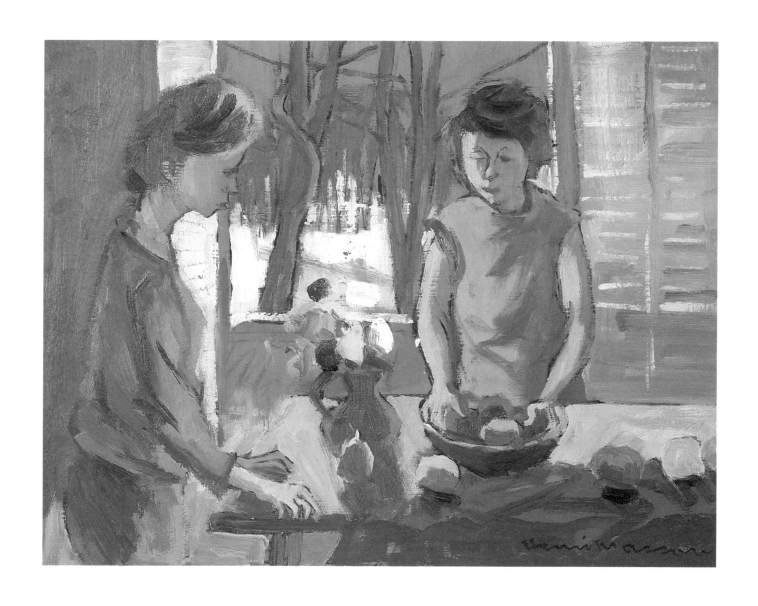

L'Offrande, 1969, huile, 30,5 x 40,5 cm
Collection M. Claude Laberge

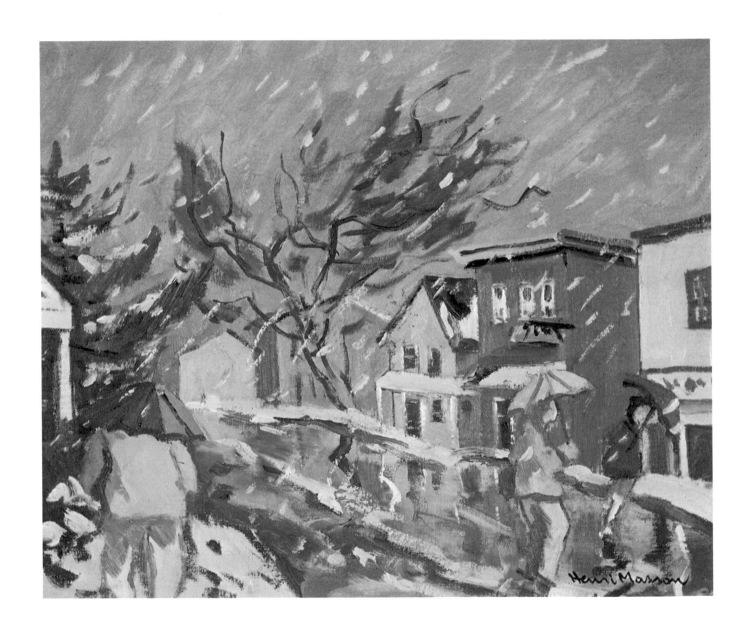

Première neige, rue Booth, Ottawa, 1980, huile, 40,5 x 51 cm
Collection particulière

48

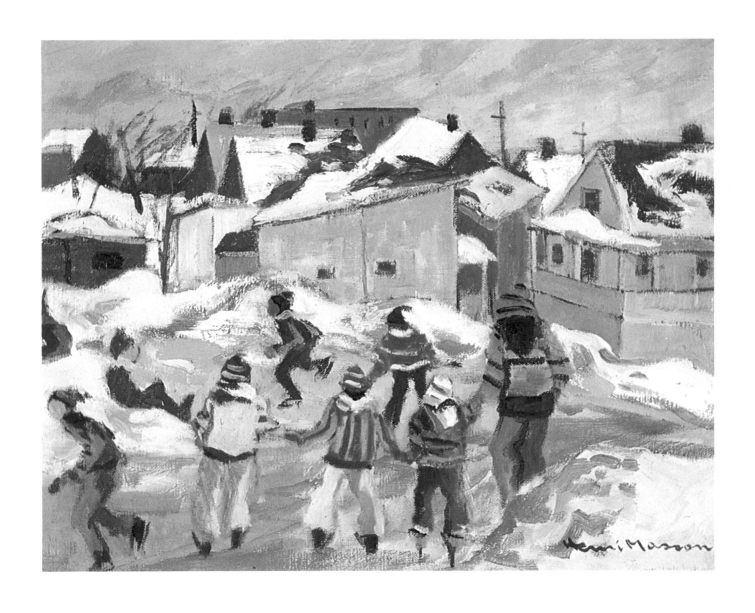

Patineurs à Hull, 1974, huile, 40,5 x 51 cm
Collection particulière

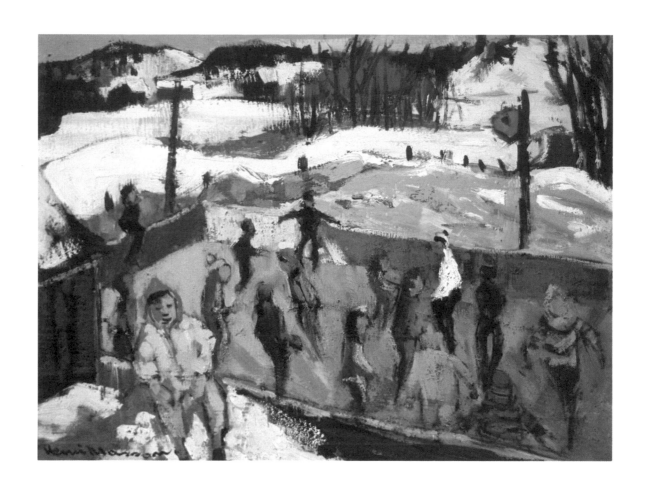

Patineurs, huile, 30,5 x 40,5 cm
L'Art français, Montréal

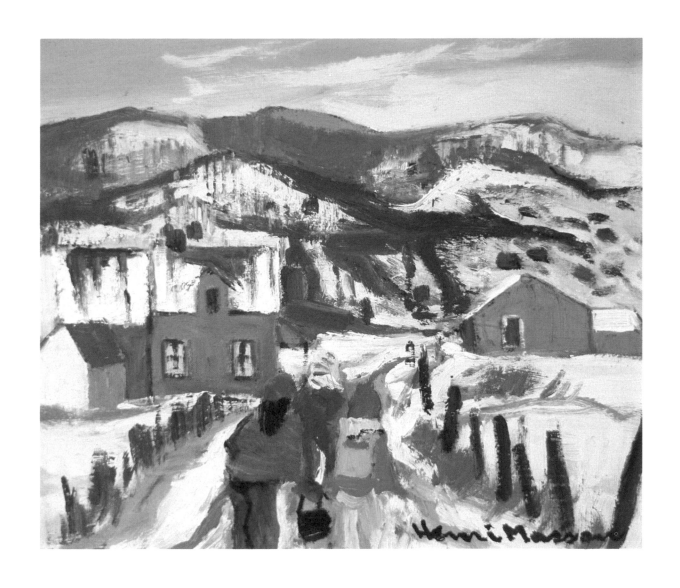

Retour d'école, huile, 25,5 x 30,5 cm
L'Art français, Montréal

51

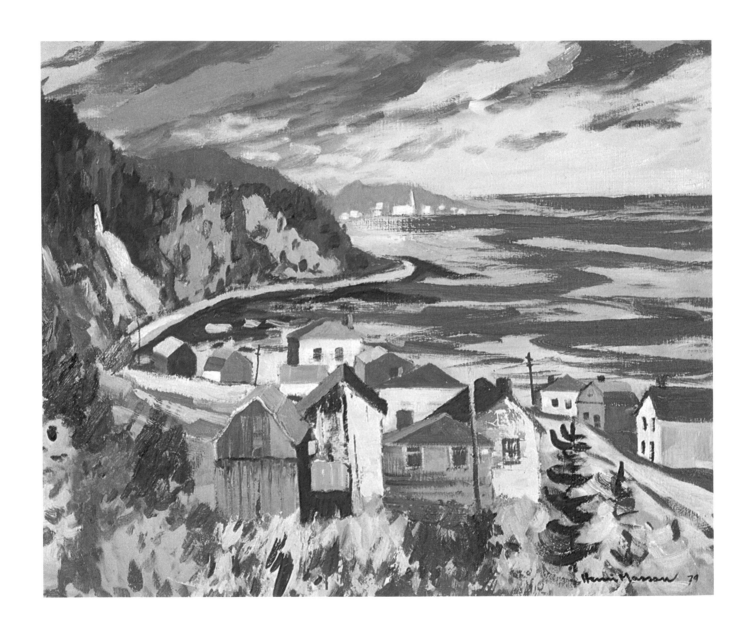

Paysage de Gaspé, 1979, huile, 61 x 76 cm
Collection de l'Artiste

52

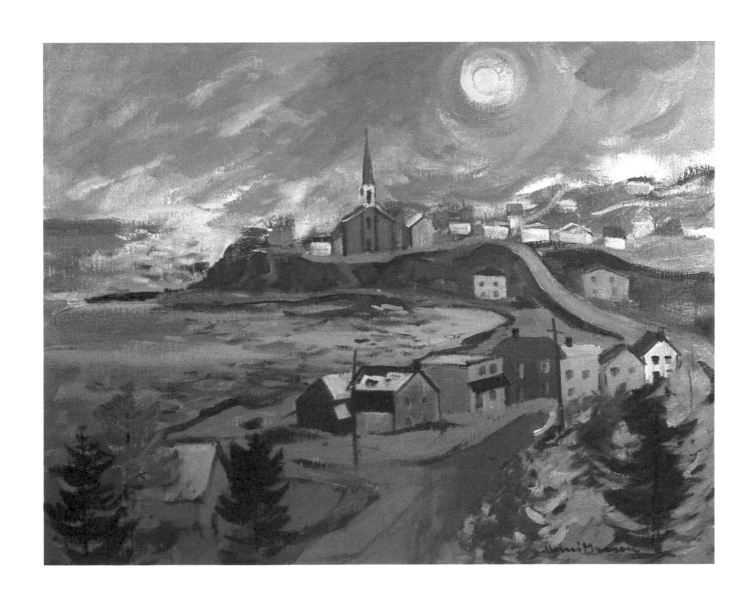

Grande Vallée, 1980, huile, 56 x 71 cm
Downstairs Gallery, Edmonton

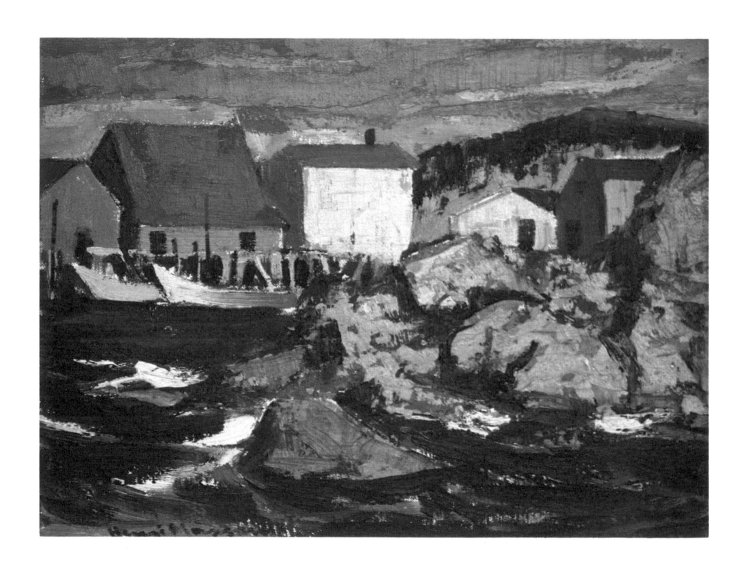

Indian Harbour, Nouvelle-Écosse, 1966, huile, 30,5 x 40,5 cm
Collection particulière

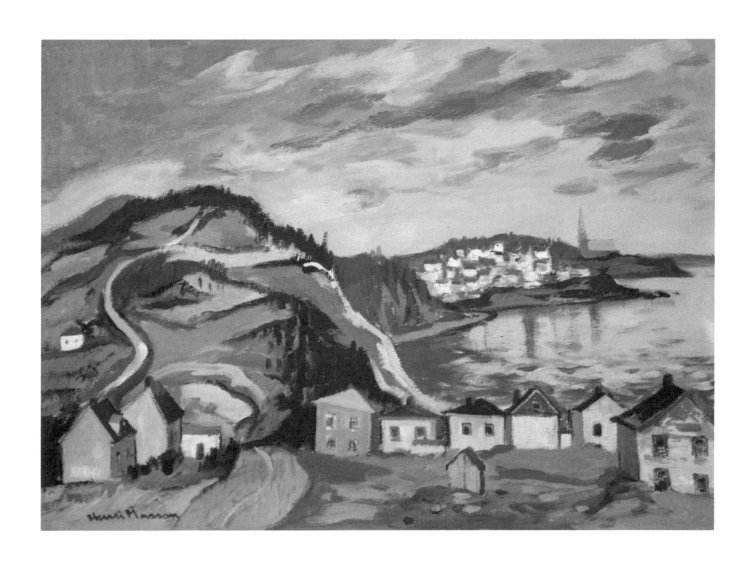

Gaspé, Rivière au Renard, huile, 61 x 81 cm
Collection particulière

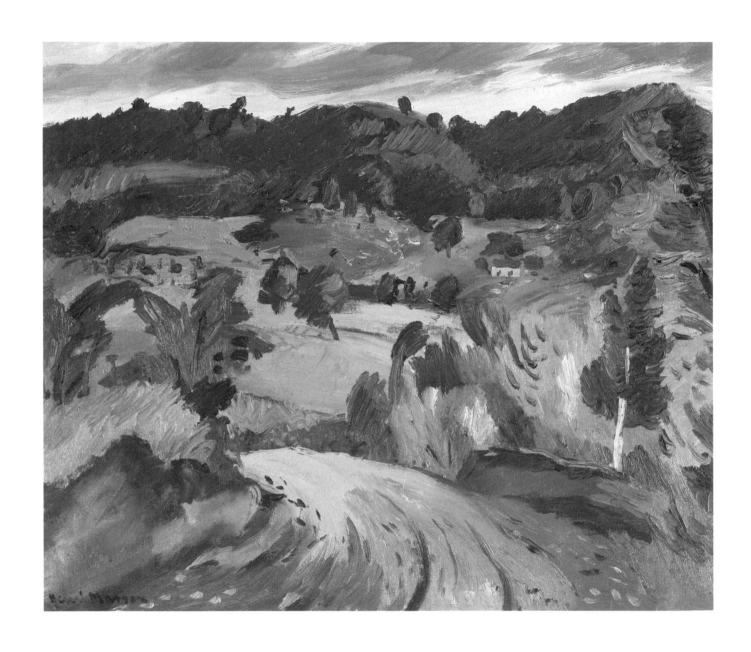

Paysage près de Buckingham, Qué., huile, 45,5 x 56 cm
Collection particulière

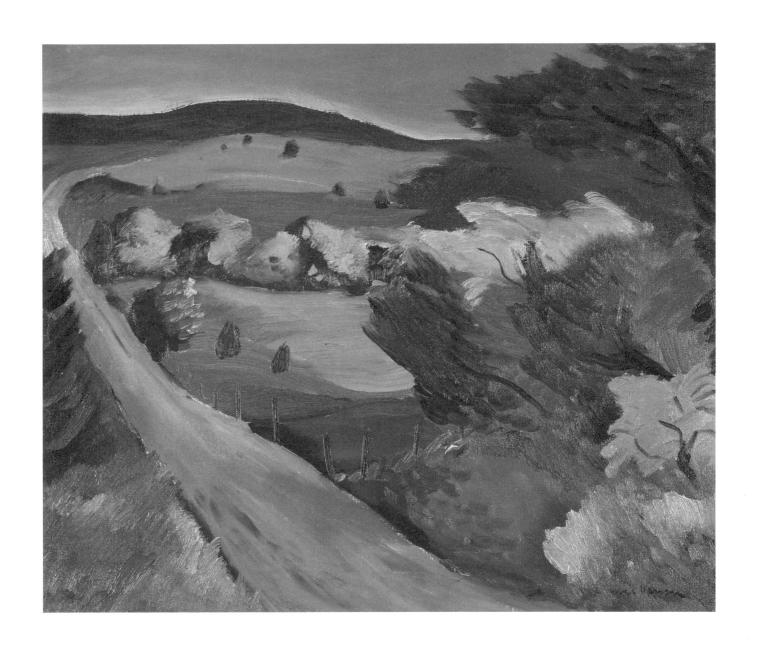

Paysage vert, Cantley, Qué., huile, 45,5 x 56 cm
Collection particulière

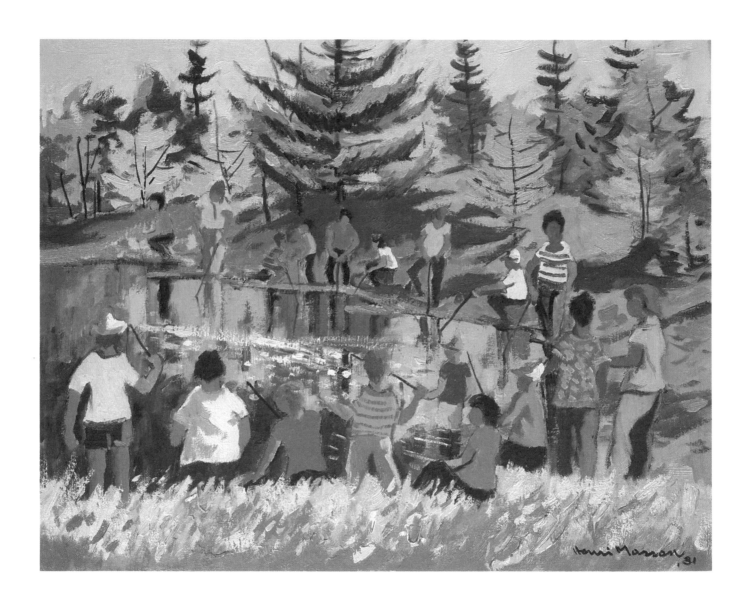

Pêche à la truite, lac Beauchamp, 1981, huile, 56 x 71 cm
Masters Gallery, Calgary

58

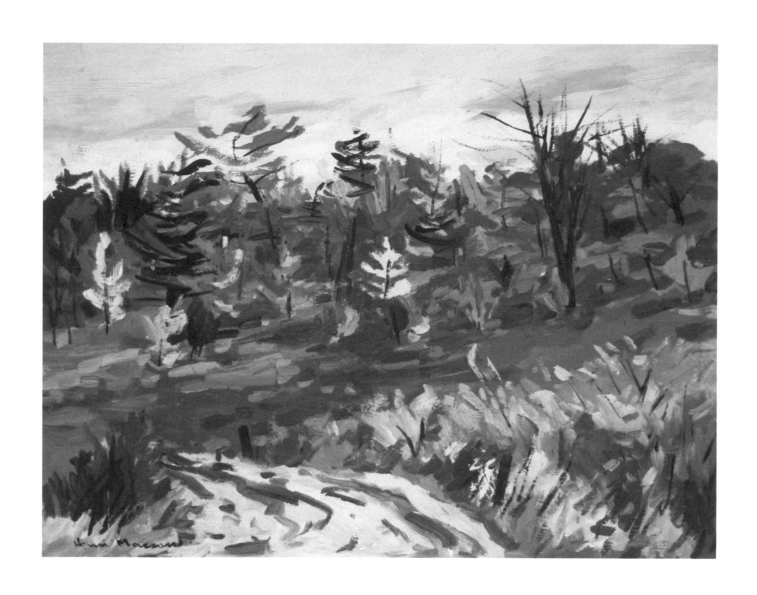

Automne, 1960, huile, 51 x 66 cm
Collection particulière

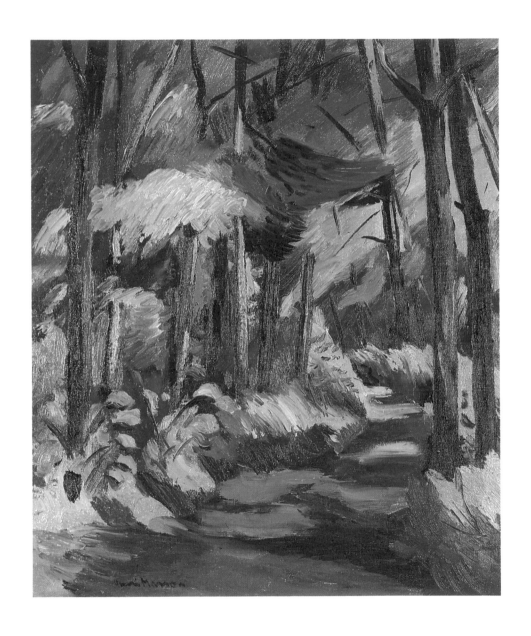

Old Chelsea, huile, 56 x 51 cm
Collection particulière

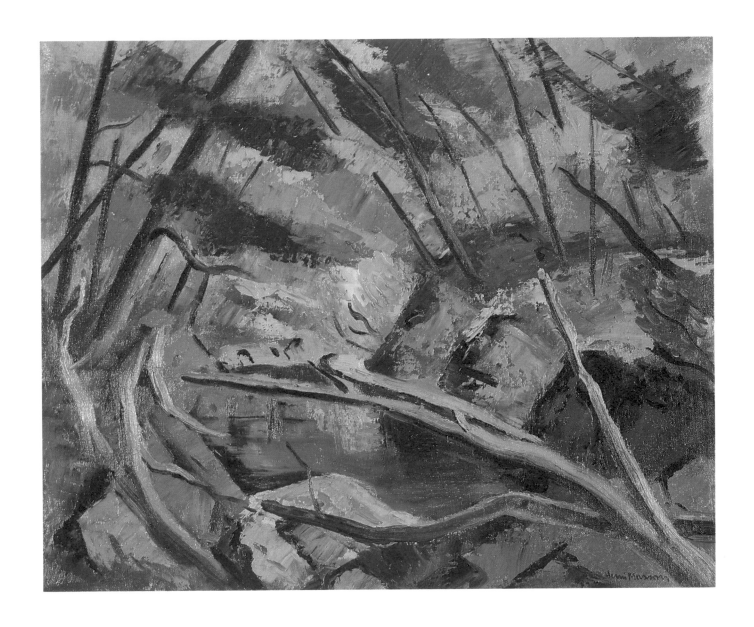

Hog's Back, Ottawa, huile, 51 x 56 cm
Collection particulière

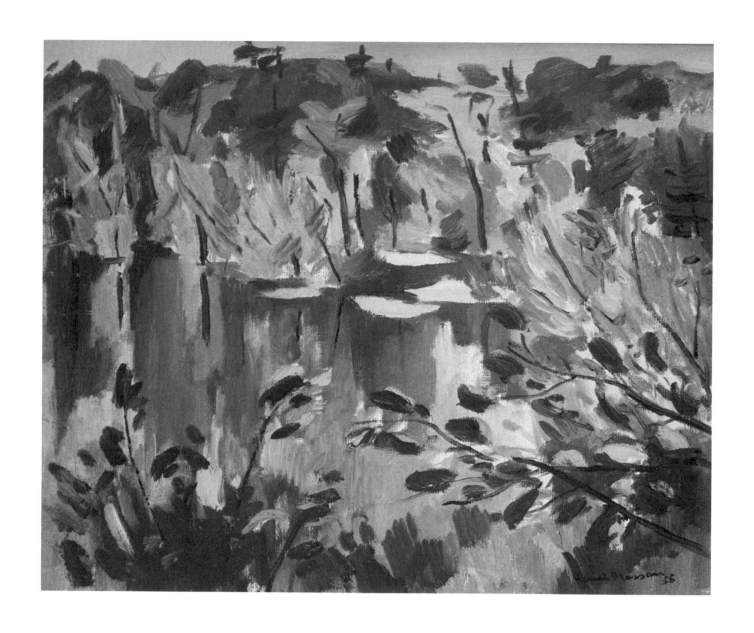

Lac Fairy, 1955, huile, 45,5 x 56 cm
Collection particulière

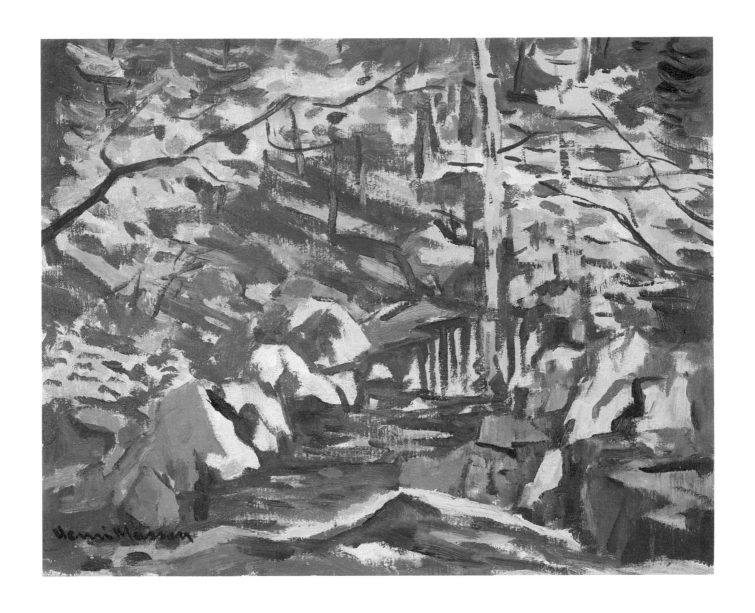

Sous-bois, parc de la Gatineau, 1978, huile, 40,5 x 51 cm
Collection Mme Louise Marie Laberge

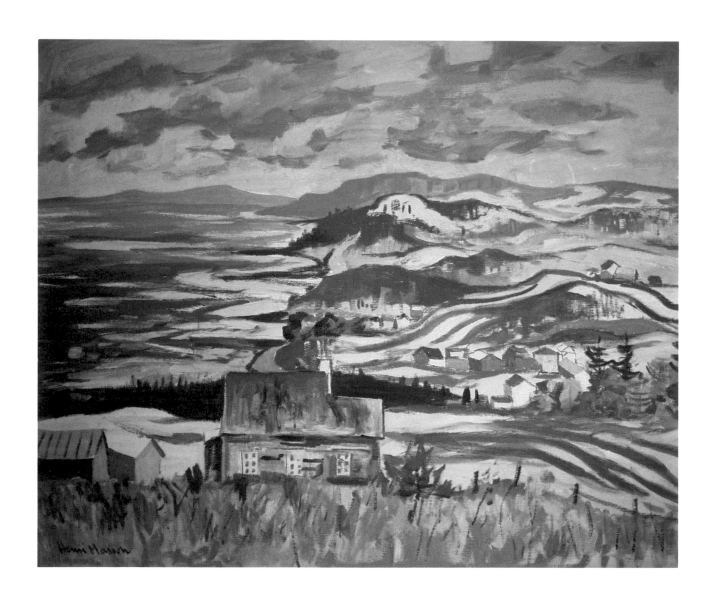

Neige en octobre, huile, 101,5 x 127 cm
Collection particulière

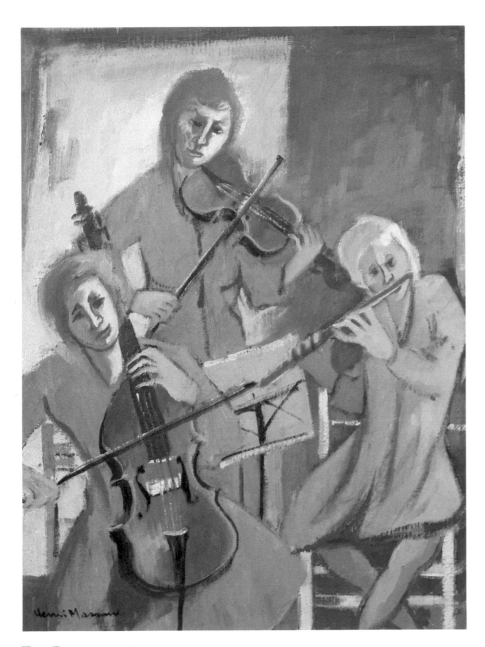

Trio Baroque, 1980
huile, 45,5 x 61 cm
Collection Dr M. Marois

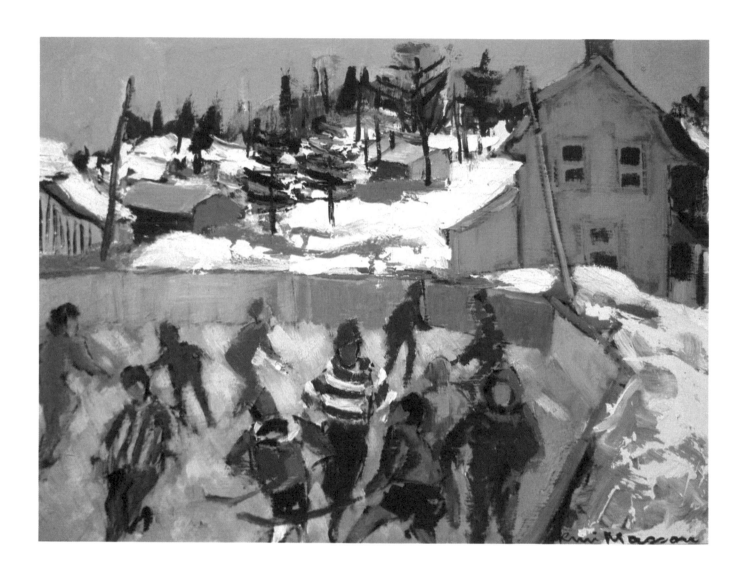

Patineurs, huile, 30,5 x 40,5 cm
L'Art français, Montréal

66

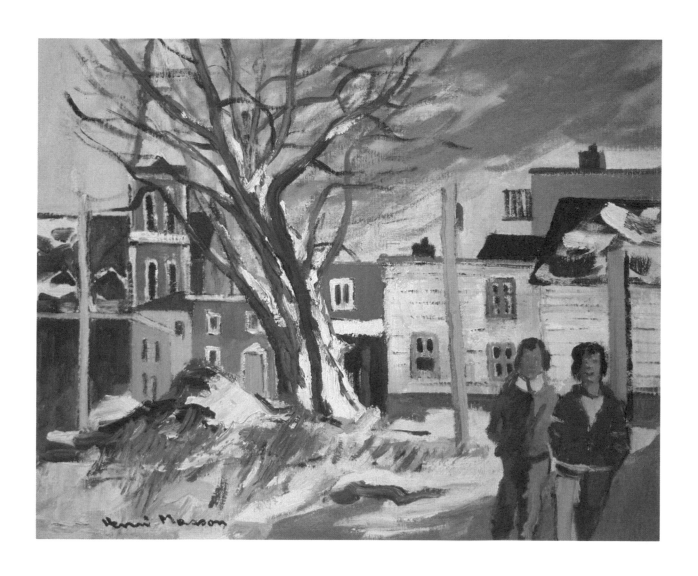

Rue Guignes, Ottawa, 1979, huile
Collection M. et Mme A. Larivière

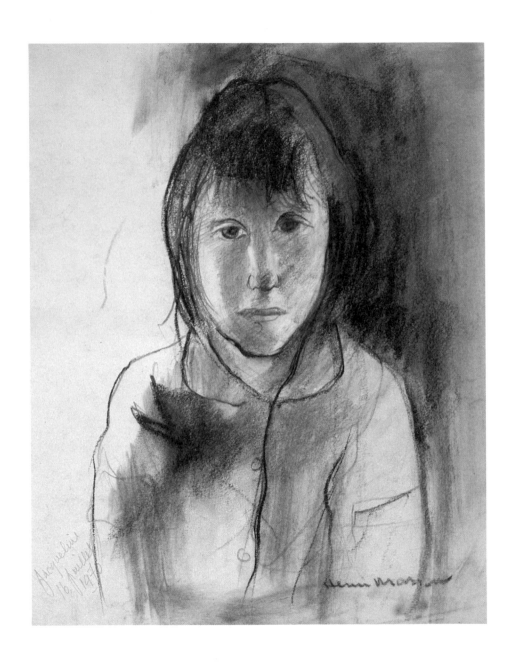

Jackie, 1970, sanguine, 35,5 x 43 cm
Collection particulière

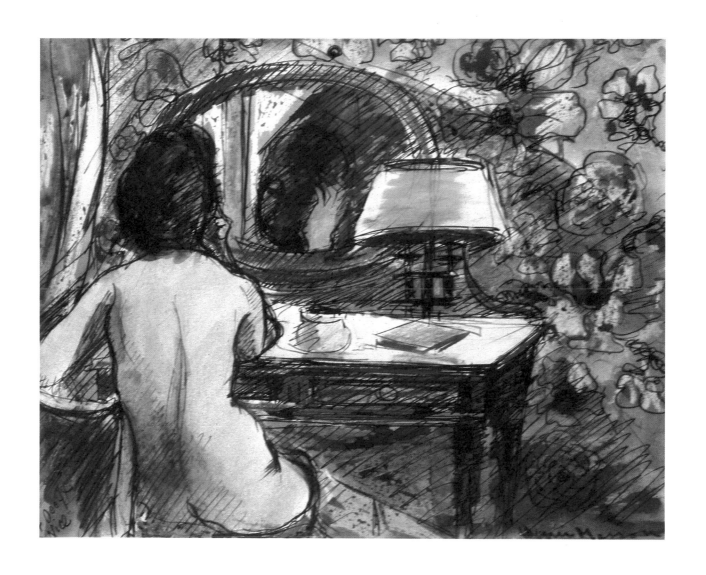

Nu et miroir, aquarelle, 35,5 x 40,5 cm
Collection particulière

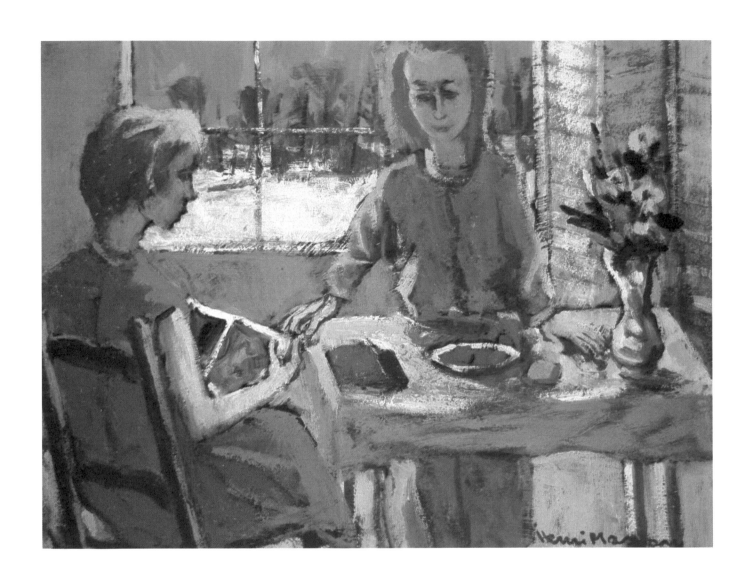

Ennui, huile, 30,5 x 40,5 cm
L'Art français, Montréal

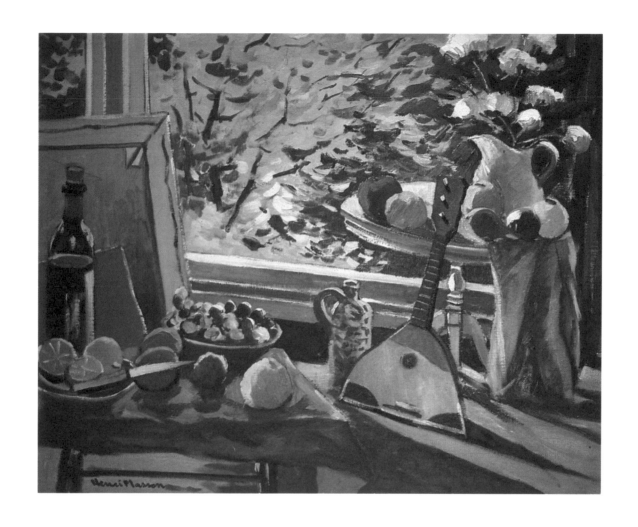

Coin d'atelier, huile, 61 x 76 cm
Collection particulière

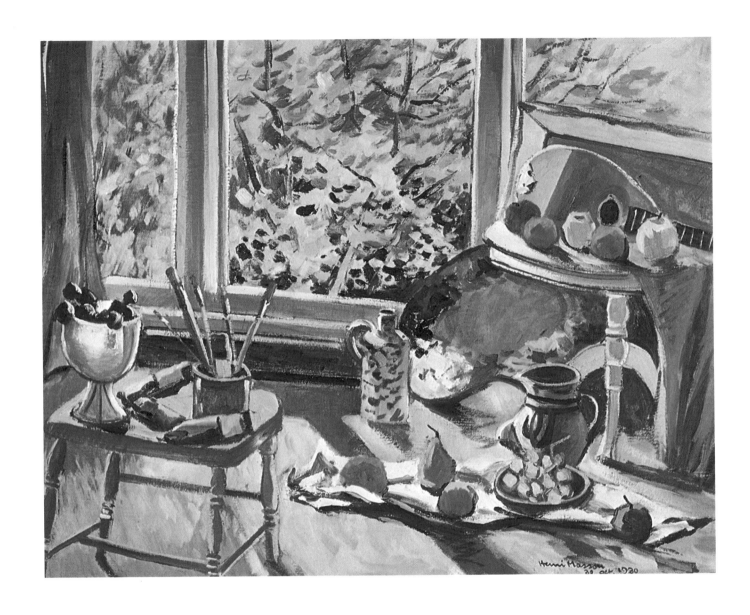

L'atelier en octobre, 1980, huile, 71 x 91,5 cm
Kinsman Robinson Gallery, Toronto

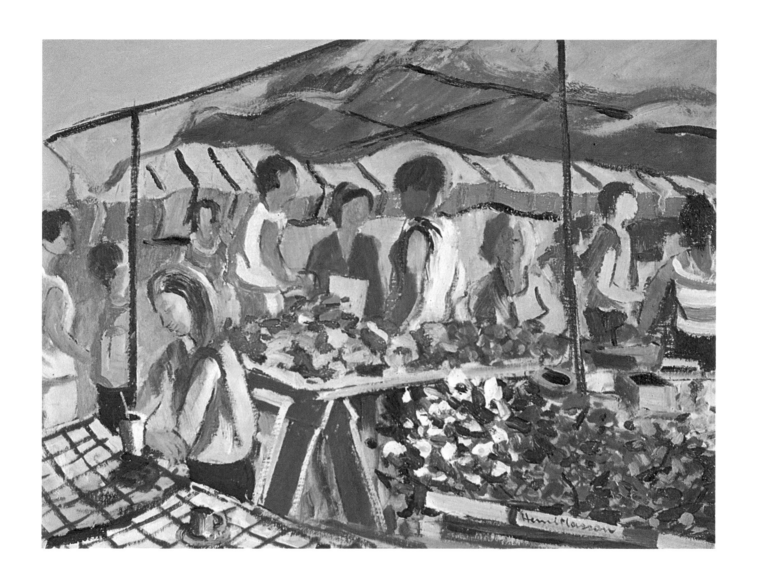

Marché Byward, Ottawa, 1980, huile, 45,5 x 61 cm
Collection particulière

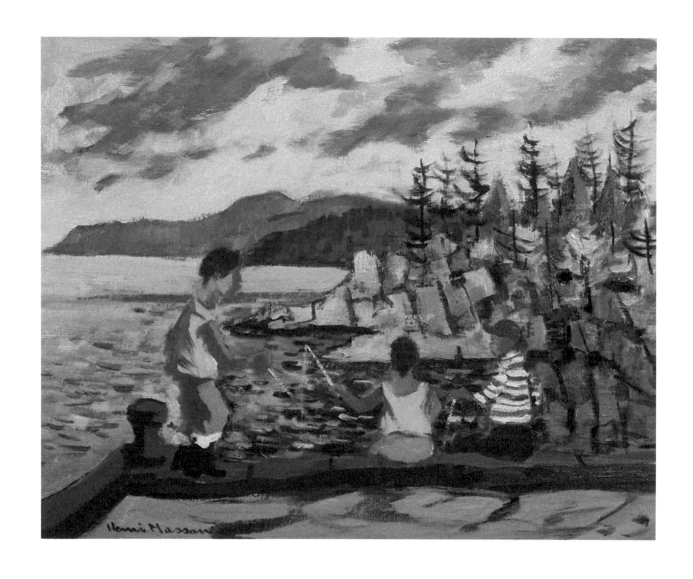

Pêcheurs, Cap à l'Aigle, huile, 40,5 x 51 cm
Collection particulière

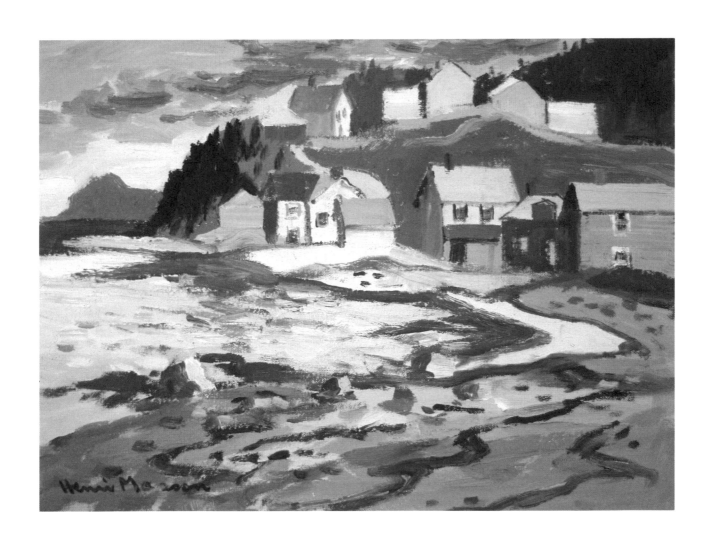

Gaspésie, le soir, Les Méchins, huile, 30,5 x 40,5 cm
Collection M. Raphaël Shano

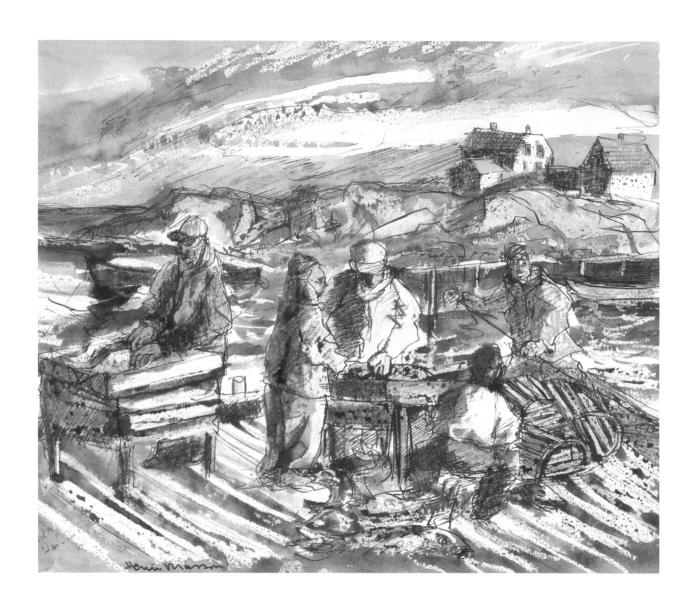

Pêcheurs à Neil's Harbour, N.E., 1967, aquarelle, 34 x 43 cm
Collection particulière

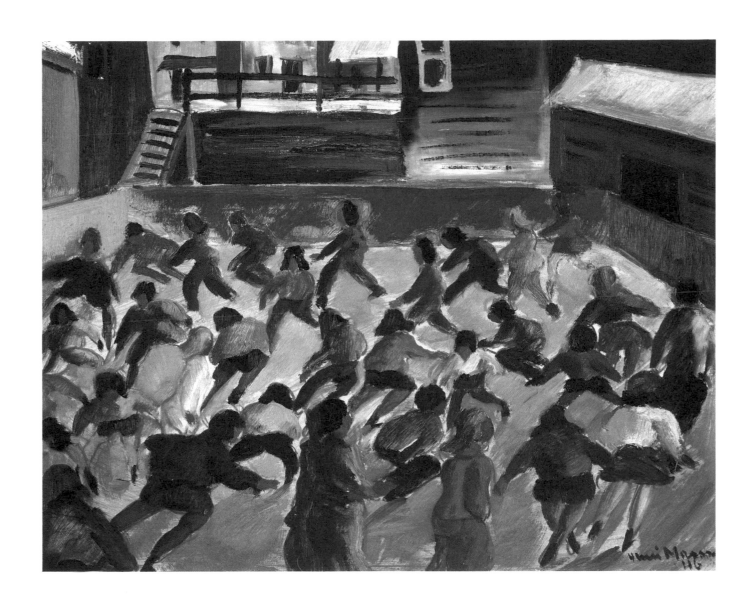

Patineurs, 1946, huile, 30,5 x 40,5 cm
Collection particulière

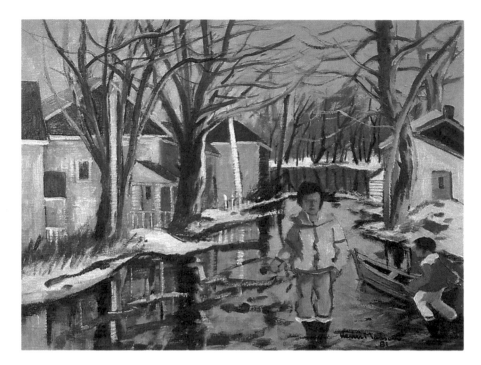

L'inondation, 1981
huile, 45,5 x 61 cm
Collection particulière

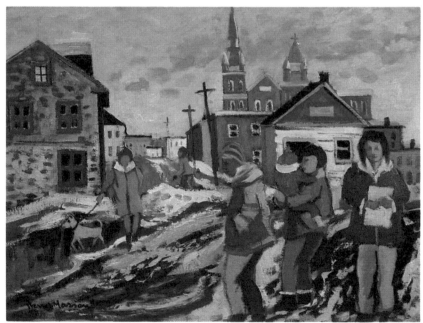

Rue à Ottawa, mars 1980
huile, 45,5 x 61 cm
Collection particulière

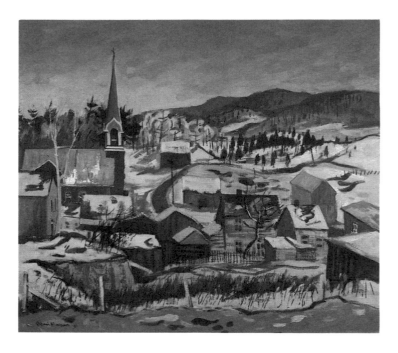

Perkins en hiver
huile, 96,5 x 114,5 cm
Masters Gallery, Calgary

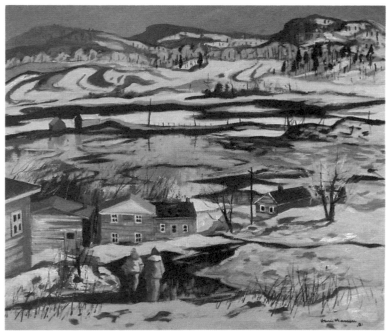

Printemps, Farm Point, Qué.
huile, 96,5 x 114,5 cm
Masters Gallery, Calgary

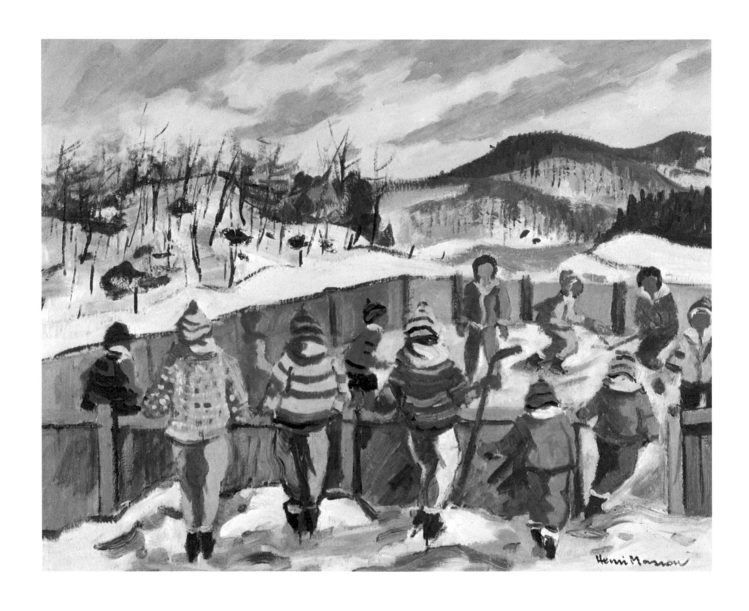

Patinoire, Saint-Sixte, 1980, huile, 56 x 71 cm
Collection particulière

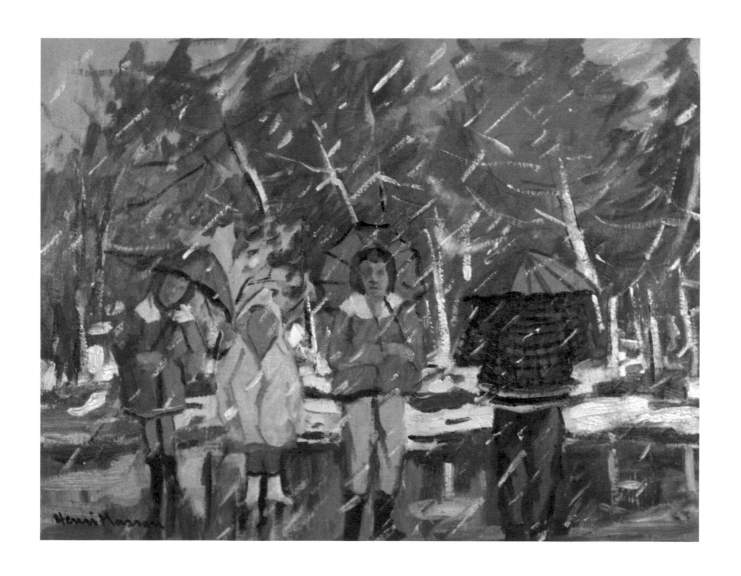

Neige en automne, huile, 40,5 x 51 cm
Collection particulière

81

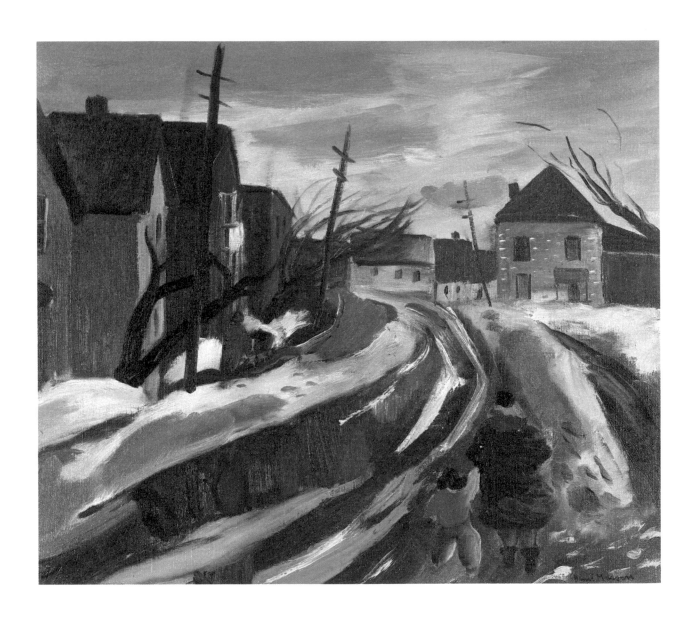

Rue de Hull, huile, 48,5 x 56 cm
Collection particulière

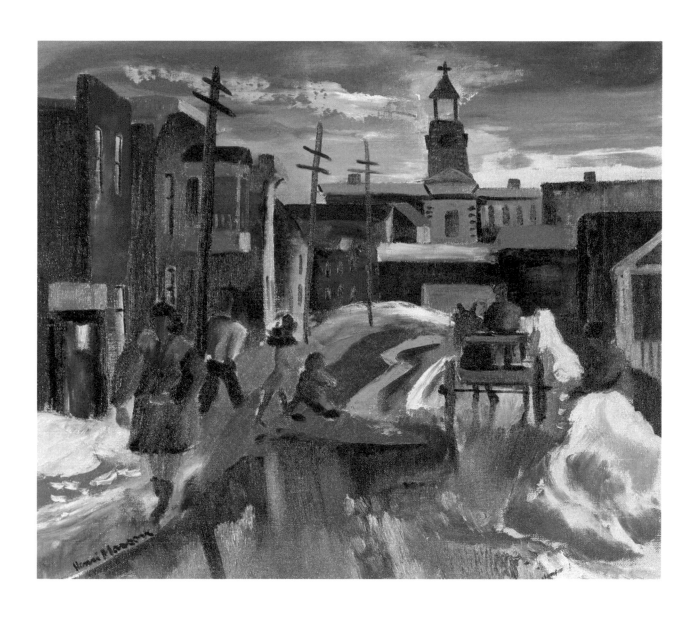

Mars, Hull, huile, 45,5 x 53,5 cm
Collection particulière

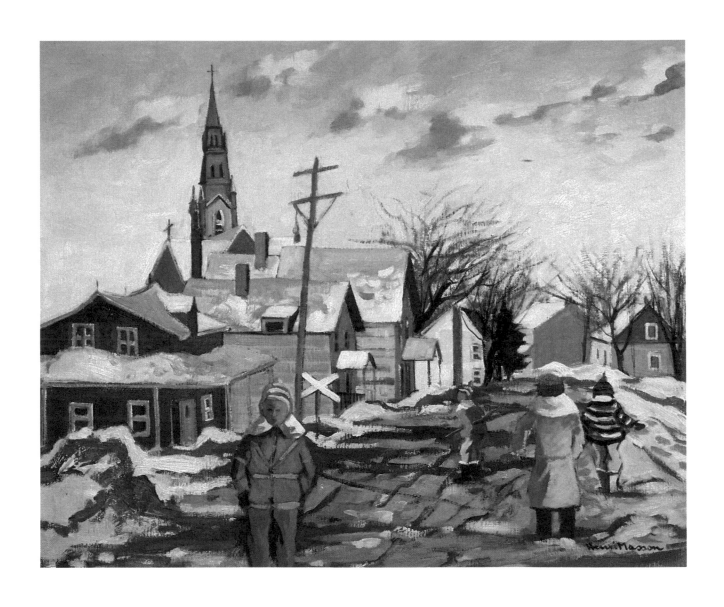

Rue à Buckingham, Hull, 1980, huile, 71 x 91,5 cm
Upstairs Gallery, Winnipeg

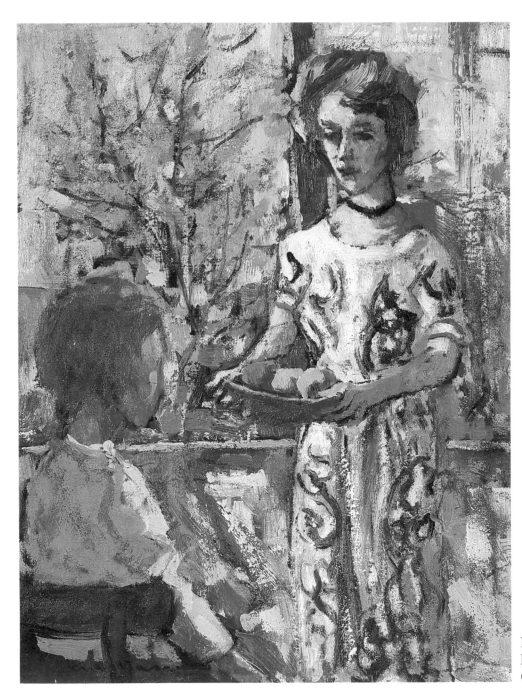

L'offrande, 1969
huile, 40,5 x 30,5 cm
Collection Mme Jacqueline Brien

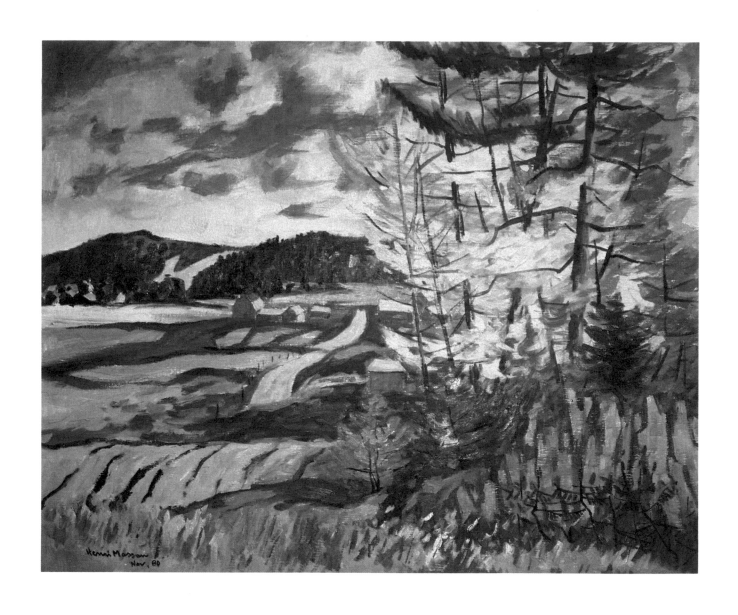

Automne, Saint-Sixte, 1980, huile, 96,5 x 114,5 cm
Masters Gallery, Calgary

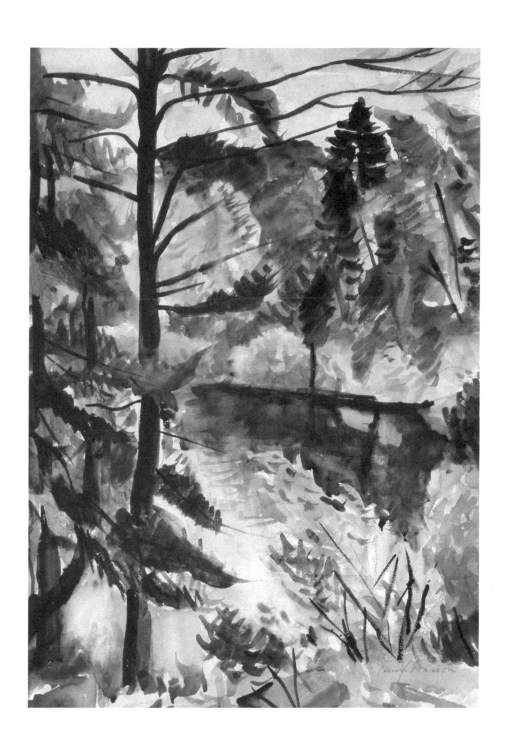

Lac Fairy
aquarelle, 51 x 35,5 cm
Collection particulière

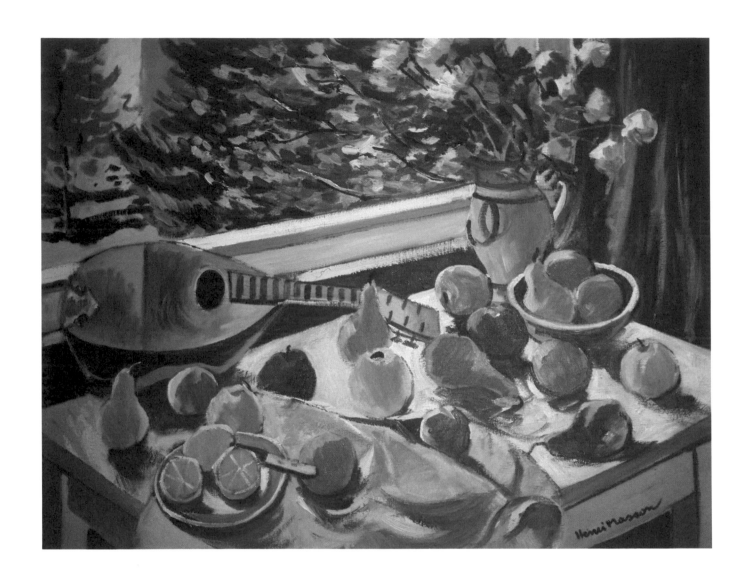

Nature morte, huile, 56 x 71 cm
Collection particulière

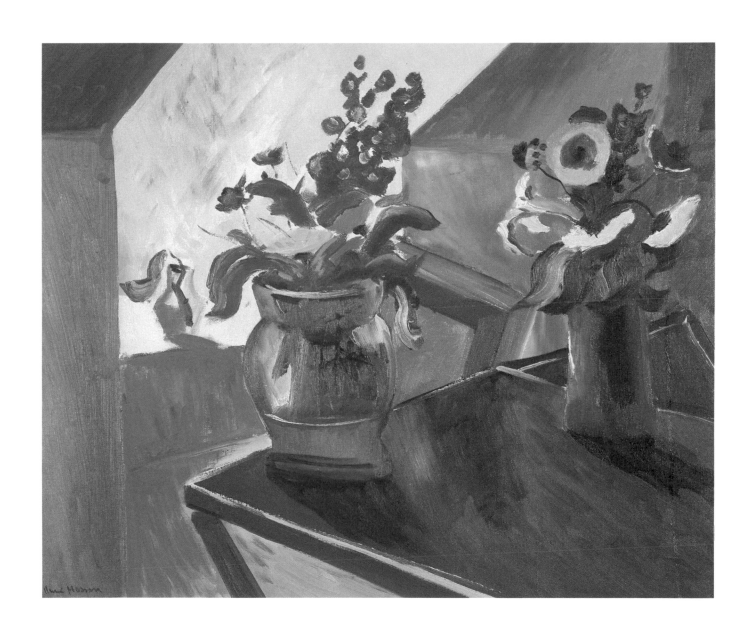

Fleurs dans l'atelier, huile, 51 x 61 cm
Collection particulière

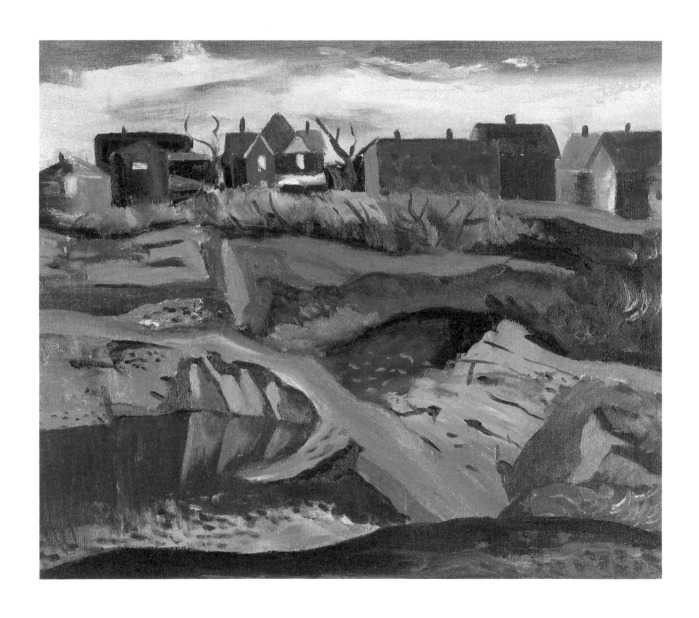

Carrière en banlieue de Hull, huile, 45,5 x 53,5 cm
Collection particulière

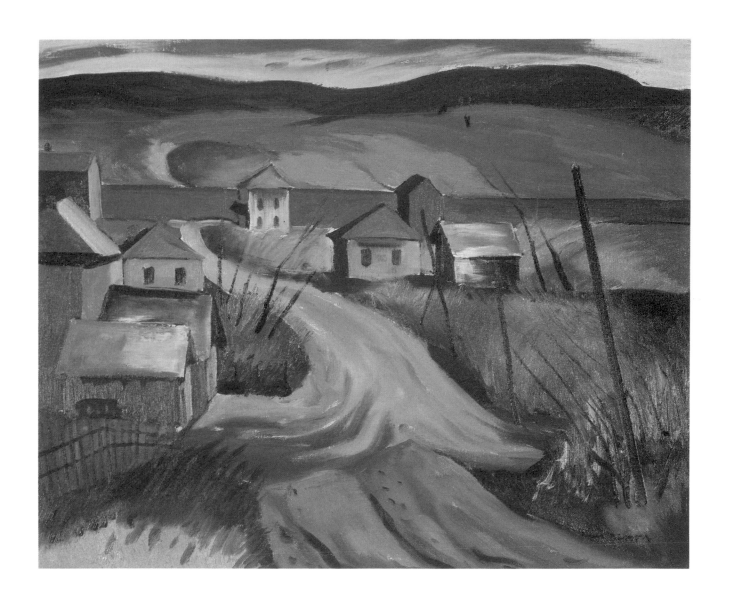

Automne avancé à Farm Point, Qué., huile, 45,5 x 56 cm
Collection particulière

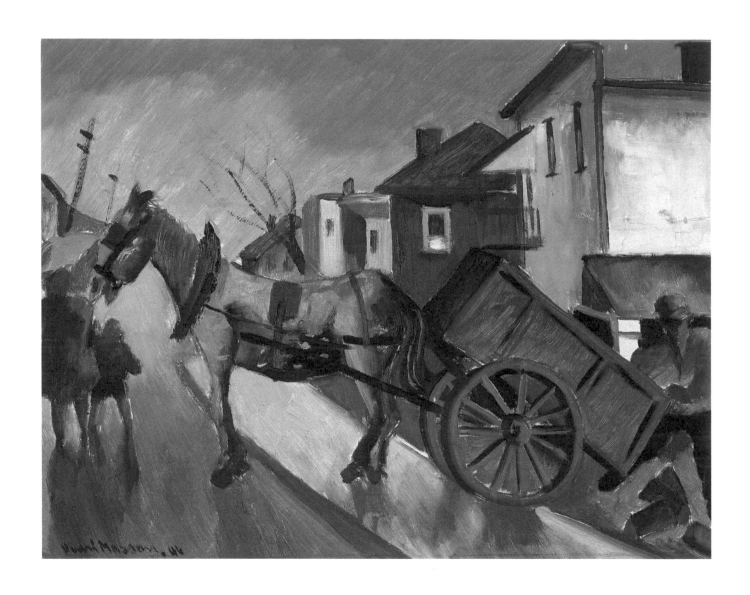

Livraison de bois de chauffage, 1946, huile, 30,5 x 40,5 cm
Collection particulière

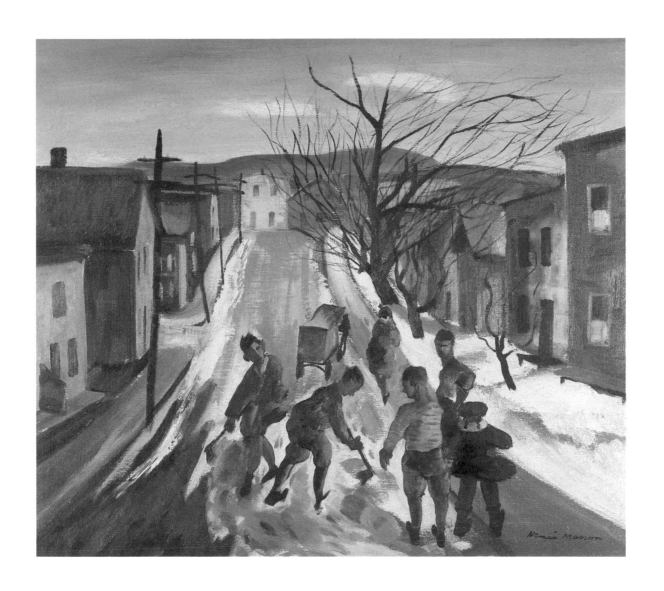

Enfants jouant dans la rue, huile, 51 x 56 cm
Collection particulière

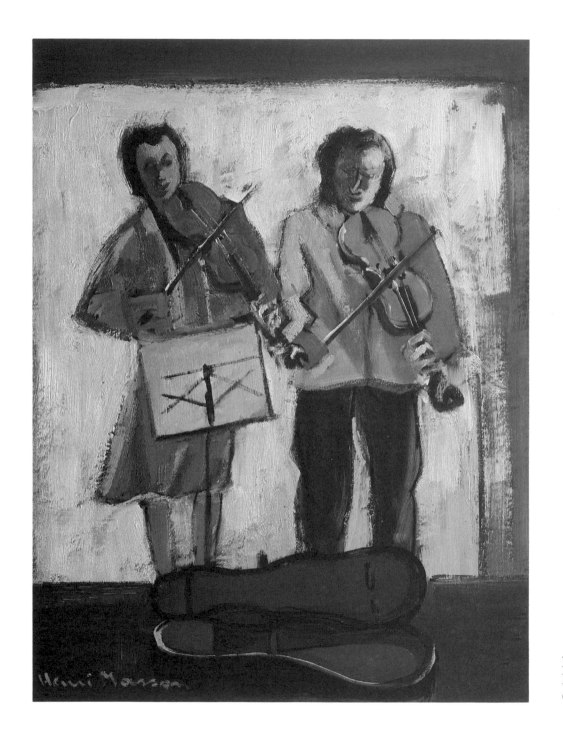

Musiciens de rue, 1981
huile, 40,5 x 30,5 cm
Collection particulière

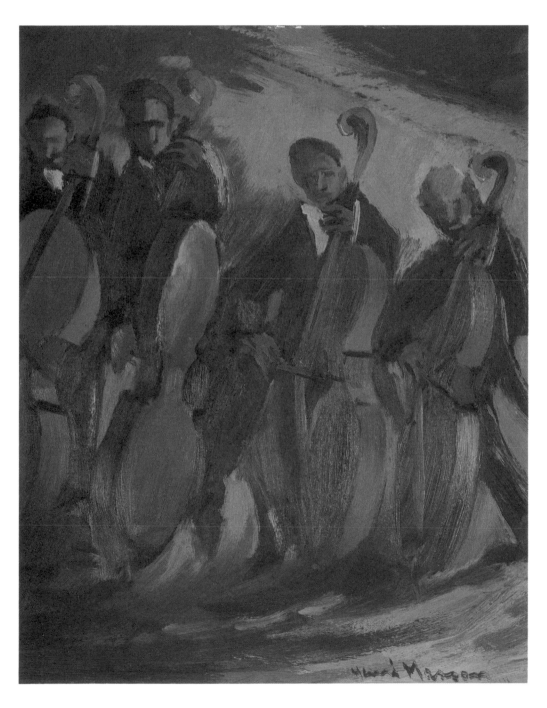

Contrebassistes
huile, 30,5 x 25,5 cm
Collection particulière

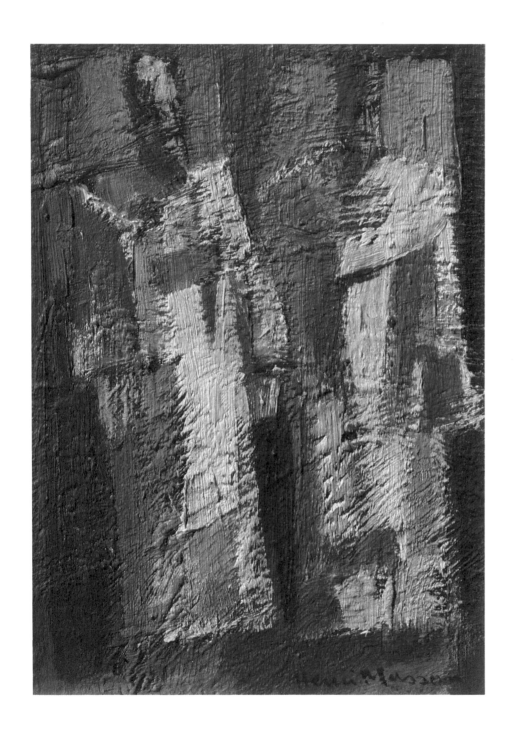

Deux moines, 1950
huile, 25,5 x 20,5 cm
Collection de l'Artiste

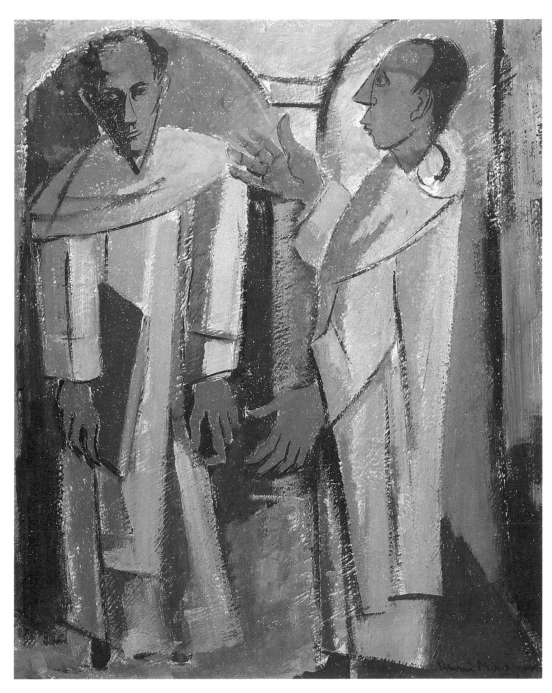

Les moines, 1953
caséine, 46 x 38 cm
Galerie Vincent, Hull

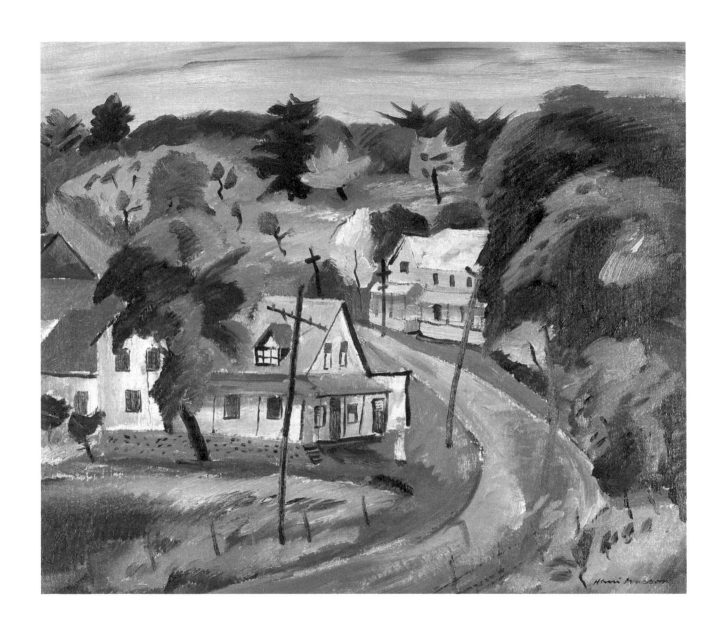

La route bleue, huile, 45,5 x 56 cm
Collection particulière

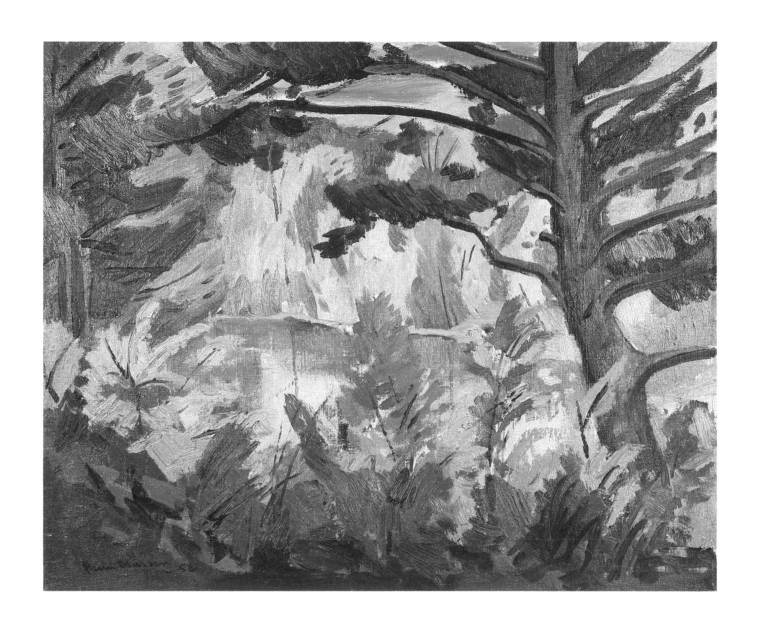

Lac des Fées, 1958, huile, 51 x 61 cm
Galerie Vincent, Hull

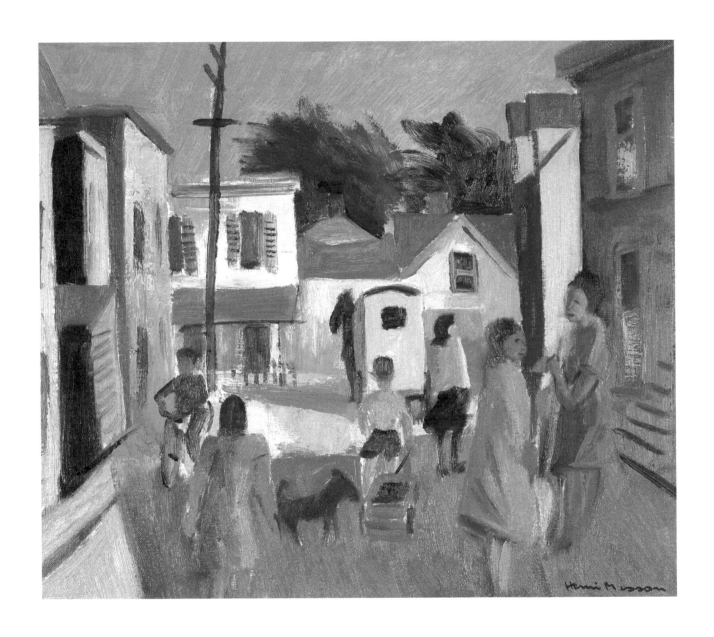

Rue à Ottawa, huile, 38 x 45,5 cm
Collection particulière

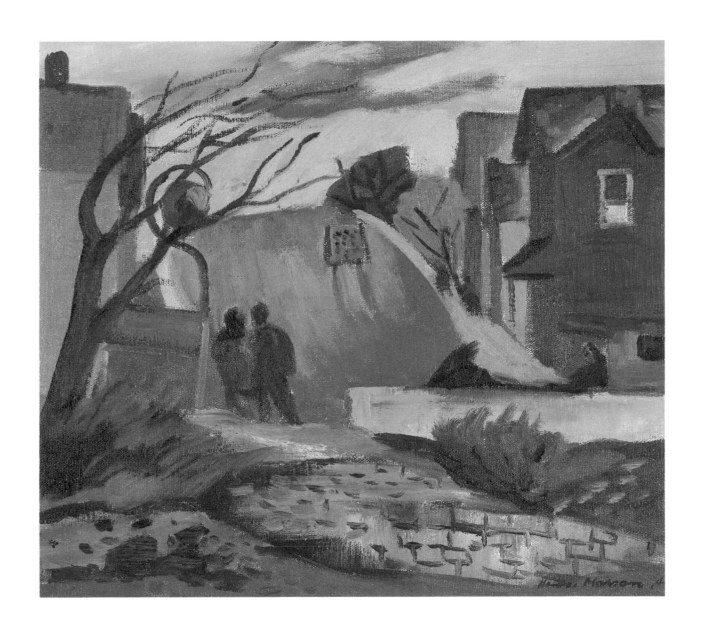

Coin de Hull, 1945, huile, 30,5 x 40,5 cm
Collection particulière

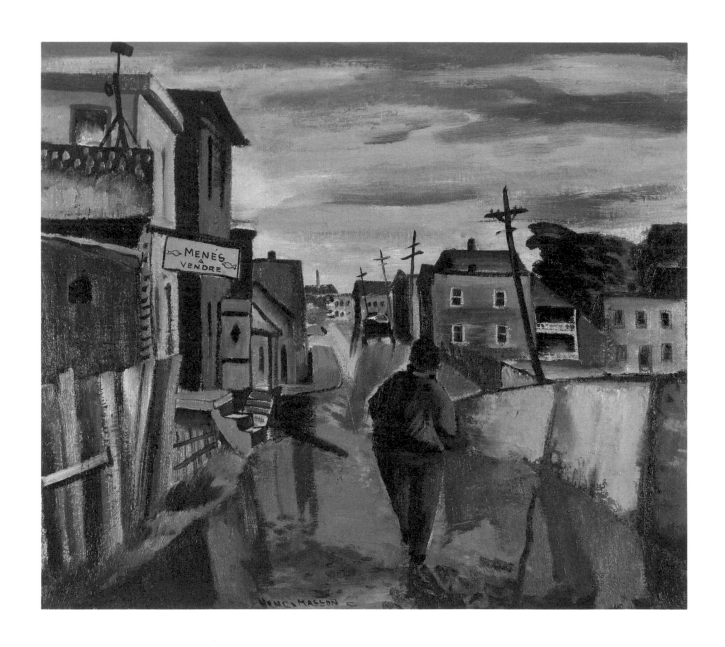

Rue à Hull, huile, 51 x 56 cm
Collection particulière

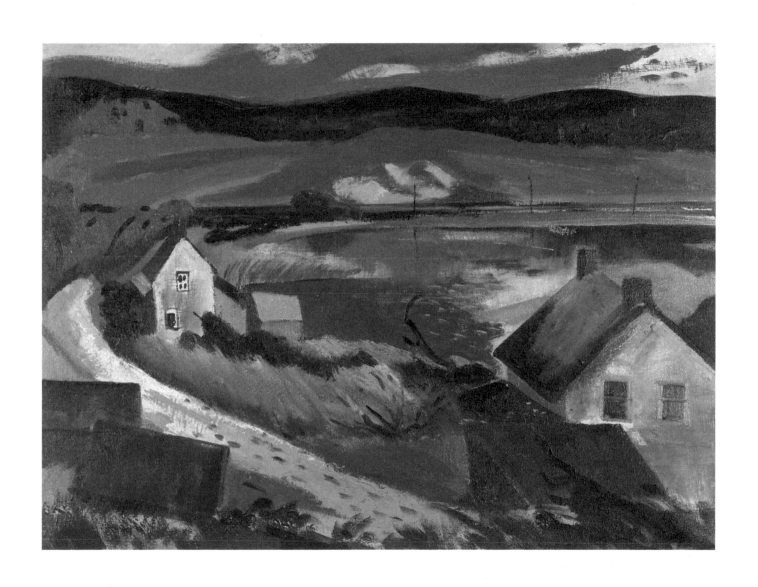

Automne à Farm Point, Qué., huile, 45,5 x 61 cm
Collection particulière

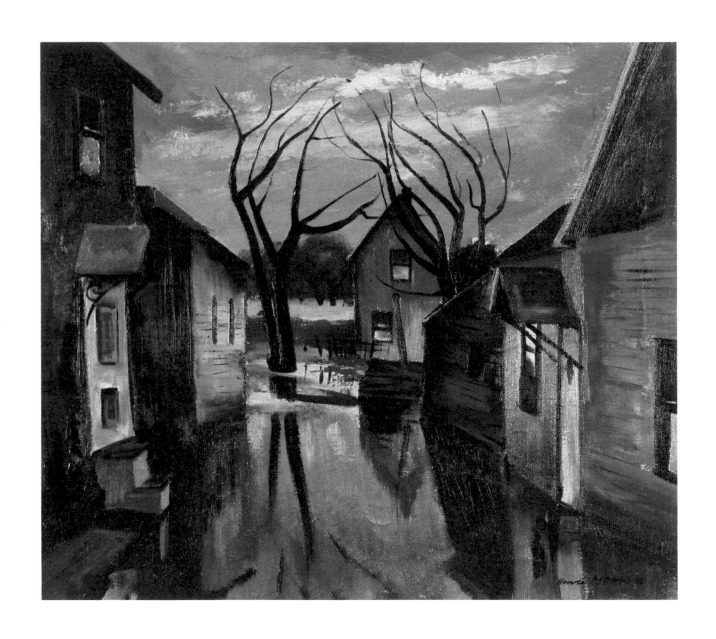

Inondation, Pointe-Gatineau, huile, 44,5 x 53,5 cm
Collection particulière

CHRONOLOGIE

Henri Masson naît le 10 janvier 1907, à Spy, en Belgique, tout près de Namur, du mariage d'Armand Masson et de Berthe Solot.

1919 Décès de son père

1921 Arrivée à Ottawa, en compagnie de sa mère

1923 Entrée dans un atelier de graveur, à Ottawa
Étudie à l'Ottawa Art Association et à l'Ottawa Art Club

1929 Mariage avec Germaine Saint-Denis

1930 Naissance d'une fille, Armande

1933 Première exposition de groupe, à Ottawa, aquarelles, pastels et dessins

1936 Exposition des premières huiles, à l'Ontario Society of Artists, Toronto

1937 Naissance d'un premier fils, Carl
Exposition au Caveau

1938 Première exposition solo, Picture Loan Society, Toronto

1939 Exposition solo, Caveau
Exposition avec le Canadian Group of Painters, Toronto
Exposition mondiale de New York
Naissance d'un deuxième fils, Jacques
Exposition au 57e Salon du printemps, Galerie des Arts, Montréal

1941 Entrée de Masson à l'Art français, à Montréal, exposition solo
Exposition à la Picture Loan Society, Toronto

Masson élu membre du Canadian Group of Painters
Entrée à la Canadian Society of Painters in Watercolour et à la Société des Arts Graphiques

1942 Exposition solo, Contempo Studio, Ottawa
Exposition à l'Addison Gallery, Andover, Massachusetts

1943 Retour à l'Art français
Article sur Masson dans le Geographical Magazine, de Londres

1944 Avec H.O. McCurry, A.Y. Jackson et Arthur Lismer, Masson est juge du concours des artistes de guerre, à la Galerie Nationale
Participe à l'exposition de la Yale University Art Gallery, New Haven
Nouvelle exposition à l'Art français
Exposition solo, Little Gallery, Ottawa
Exposition au Musée des Beaux Arts, Rio de Janeiro, Brésil
Documentaire de l'Office National du Film

1945 Masson quitte son atelier de graveur
Nouvelle exposition, Little Gallery, Ottawa
Exposition de groupe, Galerie Nationale
Élection à la présidence de la Conference of Canadian Artists, Ottawa

Exposition solo, Eaton's College Gallery, Toronto

1946 Exposition à l'UNESCO, Paris
1947 Exposition à la Little Gallery, Ottawa
1948 À West Palm Beach, Floride, exposition avec cinq autres artistes canadiens à la Norwood Gallery : Roberts, Cosgrove, Milne, Emily Carr et Fritz Brandtner
Enseigne à l'Université Queens, Kingston, et à la Galerie Nationale
1949 Participe, à Boston, à une exposition préparée par la Galerie Nationale du Canada
1950 Article sur Masson, dans le Time, de New York
Exposition avec le Canadian Group of Painters, Toronto Art Gallery
Avec Harold Town, exposition au London Art Museum
1951 Enseigne à l'Université Queens
Participe à la Biennale de Sao Paulo, Brésil
1952 Premier voyage en Europe, revoit Spy, son lieu de naissance
1953 Exposition à la Little Gallery, Ottawa
À la Nouvelle Delhi, participation à la Présentation d'art moderne du plan de Colombo
Galerie Nationale, Ottawa, exposition du couronnement d'Elisabeth II
1954 Première exposition à la Robertson Gallery, Ottawa
Nouvelle exposition à l'Art français
Enseigne à la Banff School of Fine Arts,

pendant l'été
Exposition au Foyer de l'Art et du Livre, Ottawa
Exposition à la Galerie XII, Musée des Beaux Arts, Montréal
1955 Expose à Toronto, à l'Ontario Art Gallery
Doctorat honorifique de l'Assumption College, Windsor, Ontario
Avec A.Y. Jackson, enseigne au Festival d'été de Kingsmere
Exposition du Musée d'art de Winnipeg
Un tableau de Masson, «Logs on the Gatineau River», orne la page couverture au Canadian Geographical Journal
1957 Nouvelle exposition à la Robertson Gallery
Nouveau voyage en Europe. (Italie, France, Belgique)
1958 Première exposition à la Waddington Gallery, Montréal
1959 Exposition à la Laing Gallery, Toronto
1960 Cours d'été à la Doon School of Fine Arts
(L'expérience se répète chaque année jusqu'à 1963)
1961 Nouvelle exposition à l'Art français
1962 Avec le Canadian Group of Painters, Masson expose à l'Ontario Art Gallery, à Toronto
1963 Exposition à la Galerie Nationale avec le Canadian Group of Painters
Musée d'art, de London, Ontario. Les maîtres de la peinture et de la sculpture

canadiennes

1964 Première exposition chez Klinkhoff, Montréal

1965 Masson illustre, pour le magazine Fortune, un article sur la Révolution tranquille du Québec, «Quebec in Revolt»

1967 À Montréal, exposition à la Galerie Art Lenders
Exposition à la Galerie Wallack, Ottawa

1970 Exposition au pavillon du Québec, lors de l'Exposition d'Osaka

1971 Exposition chez Wallack, à Ottawa

1973 Voyage en Union soviétique

1974 Nouvelle exposition chez Klinkhoff
Exposition solo à la Galerie Art Emporium, Vancouver

1975 Entrevue d'une heure radiodiffusée par Radio-Canada
Publication de luxe, aux Editions La Frégate, d'une biographie par Hughes de Jouvancourt

1976 Nouvelle exposition chez Klinkhoff
Deuxième exposition à l'Art Emporium, de Vancouver
Voyage en Orient: Japon, Taïwan,

Malaisie, Thaïlande et Hong Kong

1978 Des œuvres de Masson figurent à l'exposition itinérante préparée par le Musée du Québec et intitulée «L'art du paysage au Québec, 1800-1940». L'exposition parcourt les provinces de l'Ouest et celles de l'Atlantique
Exposition à la Downstairs Gallery, à Edmonton

1979 Au Québec, la municipalité de Sainte-Catherine d'Alexandrie donne à une rue le nom du peintre
Claude Bouchard publie «Henri Masson — «La vision d'un peintre» (Édition populaire et édition de luxe)
Noces d'or de mariage

1980 À la Télévision de Radio-Canada, l'émission «Rencontres»
Grande exposition en février chez Klinkhoff
Dans sa série d'émissions «L'atelier, entrevue d'une heure avec Henri Masson à la chaîne FM de Radio-Canada, avec Naïm Kattan

1981 En janvier, Rétrospective Masson à la Galerie Kinsman-Robinson, Toronto

ACHEVÉ D'IMPRIMER SUR LES PRESSES DE
PIERRE DESMARAIS INC., MONTRÉAL

LES SÉPARATIONS DE COULEURS ONT ÉTÉ
REALISÉES PAR LITHO ACME, MONTRÉAL

PHOTOCOMPOSITION PAR
ATELIER DE COMPOSITION LHR, CANDIAC